U0061509

書法四字經

跟饒宗頤學書法

修訂版

中華書局

王國華 編纂

袁行霈序

　　饒公為學，涵蓋華夏，旁涉歐西，器宇博大，縝密入微。舉凡經史百家、詩詞曲賦、文字訓詁、版本目錄，暨乎香國梵音、流沙墜簡，靡不覃研精思，超詣獨造。洪洪乎，浩浩乎，未可詰其涯涘也。

　　夫子復以余事，寓興楮墨之間，根柢學問，默會潛通。其所繪畫，不染世情，揆以司空表聖《詩品》，蓋所謂「大用外腓，真體內充」、「神出古異，淡不可收」者也。尤精於書道，自甲骨、鐘鼎、簡帛而下，至於蔡、衛、鍾、王諸家，莫不手摹心追，妙得神理，鎔冶陶鑄，高標獨具。觀其筆勢開張，筆陣縱橫，譬如孤峰絕壁，逸氣雄振，真當世書法之大家也。

　　饒公談書法之《書法六問》、《書法四字經》、《心經簡林》，拈出「源」、「法」、「勢」、「意」、「氣」、「美」諸端，皆達道之至論。度之金鍼，濟以津筏，志道遊藝之士，曷可忽哉？

　　余以公元一九八九年，初聆夫子塵教，敬佩無似。其後往還漸多，欽慕日深，惜以牆峻數仞，未得其門。夫子謬引予為知音，垂示談書三種，命序於予。余不敢託以不敏，故發此緒言，止於挹海一蠡，世有沿波討源而欲觀其瀾者，可就本集自取正焉。毗陵袁行霈謹識。

<div align="right">

袁行霈

中央文史研究館館長

2015 年 6 月於北京

</div>

修訂版前言

　　本書簡體字版，在 2014 年 6 月由北京人民美術出版社出版後不久，中華書局（香港）有限公司出版了繁體字版本。面市後，受到京港兩地讀者的關注，讀者提出了許多寶貴的意見，有的還對本書進行了全面的校勘和點評。本人對讀者的厚愛至為感銘。吸收讀者寶貴意見，集思廣益，修訂再版，是對讀者應有的回饋。

　　這次修訂，除改正個別錯漏字外，還對歷代書論的引文和書法作品的釋文逐一核對，特別是草書和簡帛書書法，力求補齊缺字，盡量準確。至於書中所引用的歷代書論和法帖，由於版本多樣，沿革複雜，真偽難辨，在選取上，主要是以目前學界公認有藝術價值的版本為依據，不考究真偽問題。這是饒公提出的指導原則。饒公認為，學習書法的人，對古代法帖和書論，主要看其藝術價值，不必去考究真偽，那是鑒定專家的事，否則會令初學者感到困惑。因此，這次修訂依然沒有涉及這方面的內容。

　　書法是傳承中華文明的重要載體，是中華文化的重要組成部分。現代書法理論家熊秉明認為，中國書法是中國文化核心中的核心，是中國靈魂特有的園地。西方藝術有雕刻與繪畫，而中國書法是哲學與造形藝術之間的一環。比起哲學來，它更具體，更帶生活氣息；比起繪畫雕刻來，它更抽象，更空靈。本書根據饒公提倡的做學問要「溯源」不已，「緣流」而下的精神，自中國書法之「源」開始，分書法之「源」、「法」、「勢」、「意」、「氣」、「美」六品，從歷代書論經典名句入手，去深入理解書法的內在法則，探究書法審美的哲學基礎，感受「書勢」如何賦予書法作品以生命和神彩，又如何運用書法作品去傳情達意，從而領

悟中國書法的真諦，以便在書法實踐中吸收營養，啓迪創新的靈感。

本書能在較短時間內修訂再版，主要原因是讀者對饒公書法理論和作品的熱愛。在業務層面上還要感謝中華書局（香港）有限公司、北京人民美術出版社、香港大學饒宗頤學術館。鄭煒明副館長、張嘯東主任、羅江先生，劉芳美女士、高敏儀女士、程箭雲女士為修訂再版做了大量工作，在此一併表示感謝。

<div style="text-align:right">

王國華

2017 年 3 月 9 日於香港

</div>

初版前言

　　在數千年的書法藝術發展史上，有不少一語道破天機的經典論述。這些論述，有的簡明扼要、形象生動，有的道理深邃、義理精妙，須精思細研才能領悟。先輩們的這些經典書論，是中華文化的珍貴寶藏，是學好書法的重要基石，丟掉了它，就會失去基礎，迷失方向。

　　饒宗頤教授最近在《中國夢當有文化作為》一文中指出：「21世紀是重新整理古籍和有選擇地重拾傳統與道德文化的時代，當此之時，應當重新塑造我們的『新經學』。」《書法四字經》可視為響應饒公這一倡議的嘗試。

　　由於歷史的原因，中華書法基礎教育在中國大陸中斷了數十年，千年優秀的經典書論被忽視，甚至被曲解。近年書法熱興起後，一種急功近利、忽視書法理論學習研究的傾向，直接影響了書法教育質量的提高。特別是對古典書法理論的學習研究，就更加薄弱。饒公的呼籲切中時弊。

　　《書法四字經》是在饒公的指導下，精選了古典書論中有代表性的經典名句，參考古今書家的觀點編纂而成的。這些經典名句，多為四字一句，故名「四字經」。至於書中所涉及的古代書論及法帖的真偽問題，饒公認為，學習書法的人，對古代法帖及書論，主要看其藝術價值，不必去考究真偽，因為那是鑒定專家的事，否則會令初學者感到困惑。20世紀70年代對王羲之《蘭亭序》真偽的論爭就是一例。因而本書對這些古典書論未作真偽方面的注釋。

　　饒公說：「在印度時見到漢學家白教授，當時他已九十歲了，他治學的精神和方法，令我震動。他著了一本《印度文化史》，每個概念都窮追到底，追到源頭，給人非常透徹的感覺。後來我做學問，也這樣『溯源』不已，『緣流』而下。」

本書就是依照這種「溯源」不已，「緣流」而下的精神，把中國書法之「源」作為第一品，然後「緣流」而下，力求透徹地闡述書法的各個品位。

《書法四字經》共六品，72 句，576 字，分中國書法之「源」、「法」、「勢」、「意」、「氣」、「美」六品，並一一做了注釋。注釋除了解釋基本的含義，還指出了出處，交代了歷史背景和書法大家的評説，力求簡明準確，並配有圖示。

這 72 句話雖多為歷代書論中的珍珠，但要理解它、應用它，依然要在書寫實踐中去把握。為此，饒公推薦了部分歷代名帖範本供讀者參考，有的還加了推薦理由。饒公提倡的選帖原則是：「既要選與自己筆性相近的，也要博採眾長，各種書體都要下點功夫。」

本書的編寫歷時三年，三易其稿。編寫過程中除了隨時得到饒公的指導外，香港的饒清芬女士、李曰軍先生、鄭煒明博士都給予了很大的支持。

本《書法四字經》多為歷代書論的經典名句，由於本人水平所限，注釋中的一些觀點難免有偏頗之處，敬請讀者不吝賜教，以匡不逮。

王國華

2013 年 12 月 29 日於香港

目錄

四字經全文

第一品　源

書法漢字，同生共振。

契文剛健，已具書勢。

金文靈動，古樸圓融。

上承甲骨，下啟秦篆。

秦漢簡帛，隸書之祖。

體隸筆篆，挺勁秀峻。

懸針勁健，玉箸秀麗。

篆法渾重，書道根基。

師傳身授，源遠流長。

蔡邕神授，傳之文姬。

文姬傳鍾，鍾繇傳衛。

衛傳羲之，千秋傳承。

第二品　法

學書有法，法在字中。

前賢發現，歷代傳承。

五字執筆，法不可易。

指實掌虛，掌豎腕平。

鬆肩垂肘，腕肘並起。

臂腕須懸，懸則筋生。

以腕運筆，筆筆中鋒。

迴腕高懸，通身力到。

提筆毫起，按筆毫鋪。

頓挫生姿，雄強逸蕩。

手摹心追，心手相師。

通會之際，人書俱老。

第三品　勢

古今論書，以勢優先。

勢生於力，外表於形。

象形自然，取法陰陽。

分鋒各讓，合勢交侵。

藏頭護尾，力在其中。

橫鱗豎勒，內擫外拓。

上覆下承，遞相暎帶。

左右回顧，無使孤露。

重若崩雲，以治輕佻。

寧拙毋巧，以治嫵媚。

氣魄宏大，筆勢開張。

主留停滀，忌俗忌滑。

第四品　意

書之妙道，神采為上。

一點一畫，意趣橫生。

縱橫有象，不平而平。

直者必縱，不直而直。

間不容光，不均而均。

築鋒下筆，不令其疏。

末已成畫，意存勁健。

點畫筋骨，自然雄媚。

努如植槊，勒如橫釘。

開張鳳翼，聳擢芝英。

粗不為重，細不為輕。

纖微向背，毫髮死生。

第五品　氣

字有生命，氣血貫通。

指實得骨，腕懸得筋。

中鋒用筆，點畫氣圓。

筋骨立形，神氣潤色。

豎畫立體，撇捺舒氣。

起承呼應，脈胳不斷。

字字連貫，一氣相生。

行氣充沛，氣韻生動。

把筆抵鋒，正氣在胸。

正以立志，奇以用筆。

開啟心智，淨化心境。

運筆養氣，延年益壽。

第六品　美

書法之美，根植漢字。

形聲結合，均衡之美。

剛柔相濟，中和之美。

天性自然，飄逸之美。

書道琴理，韻律之美。

書必成陣，空間之美。

大篆小篆，圓勁古雅。

古隸漢隸，方勁古拙。

楷書雄強，結構天成。

行書瀟灑，遒媚勁健。

草書豪放，風捲雲舒。

開張歪斜，欹側之美。

第一品

源

溯書法之淵源

導語

　　中國書法是依附於漢字而生的藝術。初始的漢字，如甲骨文、金文、簡帛、小篆等，是因應古人占卜、祭祀、記事等實用需要而產生的。後來漢字圖形的用途產生變化，脫離實用，而與藝術及文學相結合，就逐漸發展成書法藝術。饒宗頤教授指出：「沒有漢字，就沒有文學和藝術，尤其是書法藝術。」書法藝術產生與發展的基礎是漢字，漢字與書法藝術同生共振。

　　中國早期的文字甲骨文，是用刀契刻在龜甲或獸骨上的，又稱契文（契，刀刻的意思）。契文的筆畫因刀刻而剛健，形體一字多形，象形自然，生動活潑，已有書勢（見圖 1.1）。19 世紀末，契文出土以來，研究甲骨的學者也相繼開始了契文書法的研究與創作。最著名的有所謂「四堂」：羅雪堂（羅振玉，1866－1940）、王觀堂（王國維，1877－1927）、郭鼎堂（郭沫若，1892－1978）及董彥堂（董作賓，1895－1963）。他們開啟了契文書法之先河，留下不少契文書法作品（見圖 1.2）。饒公的契文書法始自 20 世紀 50 年代，又在 90 年代創作了大量契文書法作品（見圖 1.3）。他們把書法之源的研究向上推進了千餘年。

　　書法成為一門獨立的藝術，究竟始於何時，又完成於哪一個書體階段？眾說紛紜。隨着考古的新發現和古文字學研究的深入發展，目前大致有三種觀點：一是歸於漢隸，二是歸於秦篆，三是歸於簡帛。清代書法家李瑞清（1867－1920）認為，在書體演變過程中，隸書起着承上啟下的作用，從漢隸開始，漢字走上了藝術化的道路。他說：「三千年書法探究源頭，歸宗於漢隸。」現代書法理論家熊秉明（1922－2002）則認為：「就在中國哲學思想光輝發展的春秋戰國時代，書法也還沒有被當作獨立的藝術看待。」他認為李斯是中國歷史上的第一個書法

家和書法理論家。也就是說，秦篆是書法之源頭。而饒公則把目光投向比秦篆更早的簡帛時代，並創作了大量簡帛書法。

從甲骨文、金文到簡帛、小篆，書法藝術是在文字演化的過程中逐步完善的，文字演變的源與流也是中國書法藝術的源與流。隨着大量古代文化遺存的出土，現代書法家的一個重要任務，就是挖掘、整理和研究歷代書體墨跡，在源流中發現它的美，把其中的美學元素運用到中國書法藝術的創新與發展中。在這領域上，饒宗頤教授是先行者，他說：

「中國書法研究有三個階段：帖學、碑學，第三就是今天的簡帛學。」「書法程式化以後，就很難突破了，沒有新意可言，等於科舉。但是簡帛上的字，基本上沒有程式，有很多創意，而且是筆墨原狀，絕無碑刻折爛臃腫的缺點，以此為師最好了。」「21世紀的書法是簡帛學，許多寫書法的人不懂簡帛。不是回到碑，而是回到簡帛。這個『回』不是回頭，而是借舊的東西來創新，因為缺乏舊的延承，首創很難。這是簡帛的時代，我願意獻身，把重點擺在這上面。」

饒公自20世紀50年代起就着意於簡帛學的研究，他發表了多篇論述，除文字考釋外，還對其書法特色詳加論述，並創作了大量簡帛書法作品，把中國書法之源的研究推向了一個新的階段。

饒公於2000年用茅龍筆書寫的《茅龍四體》四幅屏，就是歷代書體美學元素的綜合體現（見圖1.6－1.9）。

第一屏篆書，以茅龍筆書漢尚方鏡銘。其中有許多筆畫既有甲骨文刀刻般的剛健，亦有金文結體圓融、筆法靈動的特色，又不失篆書線條均勻、森嚴奇偉的本色，縱觀全幅，古趣盎然，多姿多采（見圖1.6）。

第二屏隸書，以茅龍筆書冬心杖銘。筆法上，上承秦篆，莊嚴平正；下沿漢隸，古樸敦厚，與書寫的內容相契合，給人以堅定自如、正氣衝雲霄的美感（見

圖 1.7）。

　　第三屏草書，第四屏行書，筆畫與結體都包含着歷代書體的美學元素，給人一種縱深的歷史厚重感，使人感受到饒體書法的獨特味道（見圖 1.8、1.9）。

　　饒公書法作品的這種歷史厚重感，源自他對古文字學研究的深厚功底，和對契文書法、簡帛書法的不懈追求。本品將以饒公主張的做學問要「溯源」不已、「緣流」而下的精神，從文字和書法藝術的發展源頭入手，緣流而下，分書體演變和書法傳承源流兩個方面，探討中國書法之「源」。

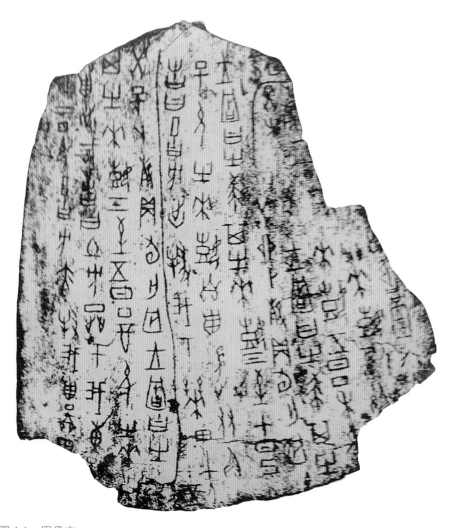

圖 1.1　甲骨文

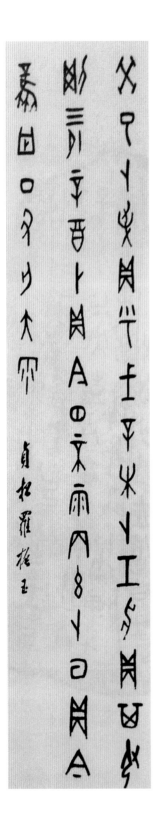

圖 1.2　羅振玉殷契文書法

圖 1.3　饒宗頤書《羅雪堂甲骨聯》

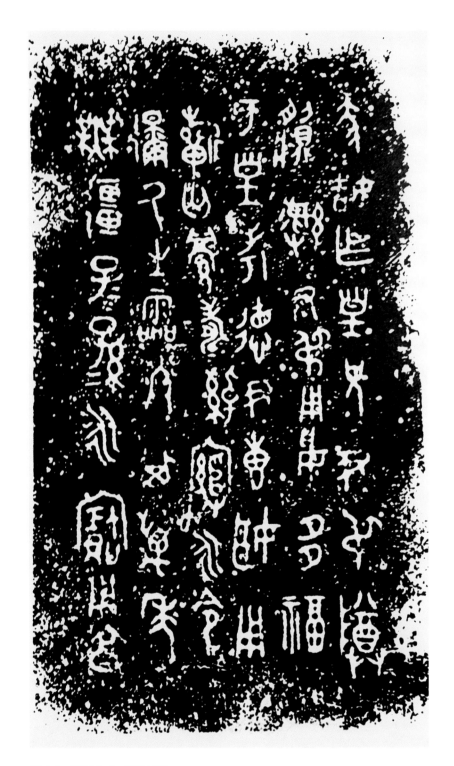

圖 1.4　西周金文《蔡姞簋》

圖 1.5　饒宗頤書《懸針篆聯》

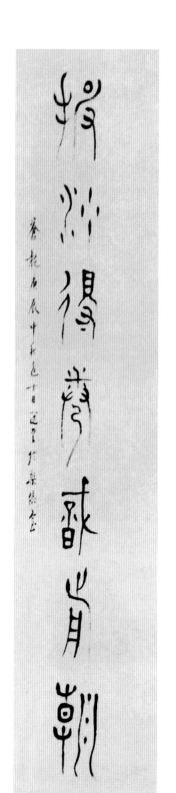

【釋文】

出土遺龜考卜事，

披沙得卷識前朝。

蒼龍庚辰中秋後十日選堂於梨俱室。

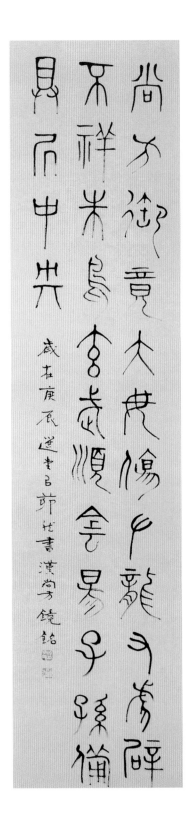

圖 1.6 饒宗頤 茅龍四體：第一屏 篆書

每屏 226cm×49cm
澳門藝術博物館藏

【釋文】

尚方御竟（鏡）大毋傷，左龍右虎辟不祥，朱鳥玄武
順陰陽，子孫備具居中央。
歲在庚辰選堂以茅龍筆書漢尚方鏡銘。

圖 1.7　饒宗頤 茅龍四體：第二屏 隸書

【釋文】

外不枯，中頗堅，五嶽在目前，得汝與游，怳騎白龍上青天。

冬心杖銘以茅龍筆書之，涉事成趣。庚辰，選堂。

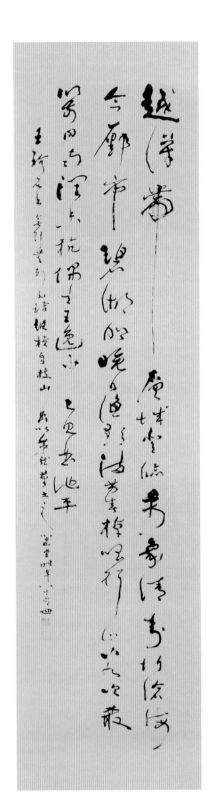

圖 1.8　饒宗頤 茅龍四體：第三屏 草書

【釋文】

越嶂繞層城，登臨萬象清。
封圻滄海合，鄽市碧湖明。
曉日漁歌滿，芳春棹唱行。
山風吹美箭，田雨潤香粳。
贈言王逸少，已見曲池平。
王珉右書無行無列，交錯縱橫，自枝山出，以茅
龍筆書之。選堂時年八十有四。

圖 1.9　饒宗頤 茅龍四體：第四屏 行書

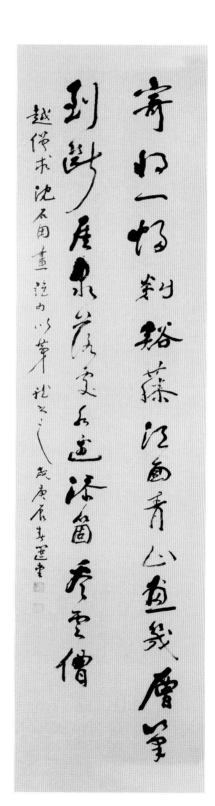

【釋文】

寄將一幅剡谿藤，江面青山畫幾層。
筆到斷崖泉落處，水（石）邊添箇看雲僧。
越僧求沈石田畫絕句，以茅龍書之。歲庚辰春，
選堂。

【正文】

書法漢字，同生共振。①

契文剛健，已具書勢。②

金文靈動，古樸圓融。

上承甲骨，下啟秦篆。③

秦漢簡帛，隸書之祖。

體隸筆篆，挺勁秀峻。④

懸針勁健，玉箸秀麗。

篆法渾重，書道根基。⑤

師傳身授，源遠流長。⑥

蔡邕神授，傳之文姬。⑦

文姬傳鍾，鍾繇傳衛。⑧

衛傳羲之，千秋傳承。⑨

【注釋】

① 書法漢字，同生共振。

　　饒宗頤在論述漢字與書法的關係時曾指出：

　　　　皇古時，古陶器上刻畫的符號，像半坡時期遺物的記號，就是由線條有條理地，縱橫交疊而成。這些符號的筆畫就有肥瘠輕重之分，仔細尋其條理，已有筆勢可觀，這既是文字的萌芽，也是書法的萌芽。

　　初始的漢字，如甲骨文、金文，目的是實用的，同時有着整齊悅目的要求，以及造型上美觀的要求，這就使漢字既具有實用性，又伴生着藝術性。而文字書寫的藝術性也伴隨漢字的演變而成長。當漢字書寫脫離實用，而與藝術及文學結合時，就發展成為獨立的書法藝術。饒公曾在《漢字樹》中提出：

　　　　造成中華文化的核心是漢字，而且成為中國精神文明的旗幟。沒有漢字就沒有文學和藝術，尤其是書法藝術。

　　書法與漢字，同生共振。

圖 1.10　饒宗頤書《羅雪堂集殷契聯》

和風甘爾天降之祥

羅雪堂之殷栔遺文舊德先疇人樂其事

圖 1.11　饒宗頤書《甲骨聯》

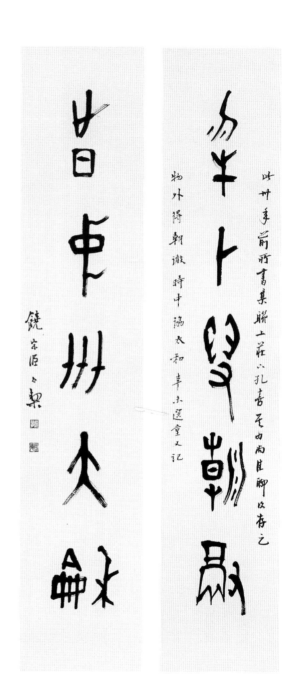

【釋文】

物外得朝徹，時中恊太和。
饒宗頤集契。

② 契文剛健，已具書勢。

契文是甲骨文的別稱。甲骨文是中國的古老文字，它是殷商時代刻在龜甲和獸骨上的文字。甲骨文已完全出於刻畫，這與書法線條是同樣的形質。由甲骨文演變至大篆、小篆、隸書、楷書、行書、草書等。伴隨文字的這種演變，書法也從筆法、筆勢、筆意等，不斷發展和完善，使漢字與書法成為中華文明的第一奠基石。

圖 1.12　饒宗頤書《甲骨聯》

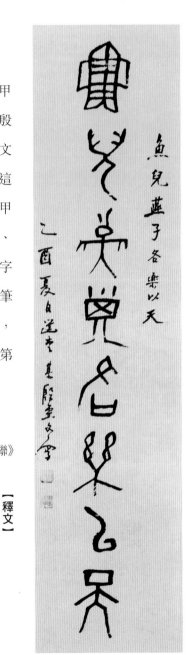

【釋文】

鹿女龍公暰見其事，
魚兒燕子各樂以天。
乙酉夏日選堂基殷虛（墟）文字。

圖 1.13　饒宗頤書《殷契聯》

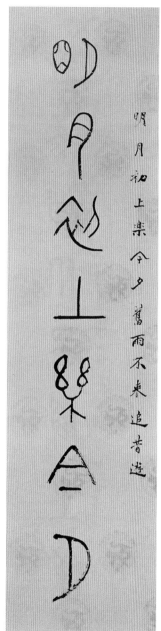

【釋文】

明月初上樂今夕，
舊雨不來追昔遊。
辛巳秋選堂試以長鋒拖線毫書契文。

③ 金文靈動，古樸圓融。
　　上承甲骨，下啟秦篆。

　　金文，是指殷周青銅器上的銘文，又稱鐘鼎文。當時把青銅稱為金，故稱青銅器上的銘文為金文。青銅器禮器以「鼎」為代表，樂器以「鐘」為代表，以鐘、鼎上的銘文最多，故亦稱鐘鼎文。金文是周代書體主流，至秦統一六國，盛行千餘年。金文書法，在筆法、結字、章法上，都為中國書法的發展作出了重要的貢獻。

　　金文書法，筆勢雄健，形體多姿多彩。金文上承甲骨文，下啟秦小篆，是中國書法形成獨立藝術過程中的一個重要階段。饒宗頤教授精研三代吉金之學，善於在繼承中創新。他的金文書法，線條均勻，結體圓融，筆法靈動，古趣盎然。如圖 1.15，饒公摹寫《朱為弼集金文聯》，引入隸筆，「在一定的可以接受的範圍內創造出自己的體格來」。

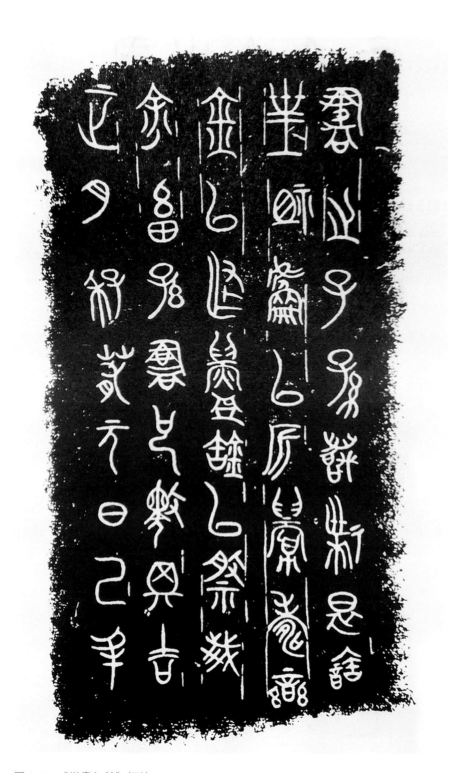

圖 1.14　《樂書缶銘》拓片

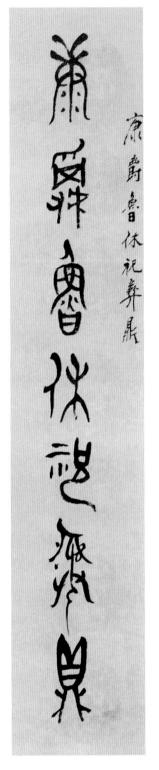

圖 1.15　饒宗頤摹寫《朱為
弼集金文聯》

【釋文】

康爵魯休祝彝鼎，
通錄晉德豐圖書。

右朱為弼集銅器文字金文書者，不
失之野，便失之呆苶（椒），原懷
其書勢，故所造與眾不同，選堂識。

圖 1.16 《朱為弼集金文聯》

④ 秦漢簡帛，隸書之祖。
　　體隸筆篆，挺勁秀峻。

「簡帛」是指「簡牘」與「帛書」。簡牘（牘為書板）是古人在竹木上書寫的
文書、典籍等。「帛書」是在絲織品上書寫的文書及典籍。這些古人書寫在竹、
木、絲織品上的文字資料及圖畫，統稱簡帛書。近代出土的早期簡書，有秦簡及
楚簡，秦簡質實，楚簡靈動。

秦簡的線條，圓中有方，用筆頓挫，有漢隸蠶頭燕尾之勢，開一波三折之先
河，實為隸書之祖。饒公所書的《為吏之道》（見圖 1.17），則加入篆筆，筆力雄
健，蒼勁古樸。

帛書中，長沙馬王堆出土的楚帛書《老子》甲本，篆意味濃，且突出右下
側波磔。饒公的臨寫本，不拘法度，加入了後世的行書筆法，灑脫自然（參見圖
1.18、1.19）。

如圖 1.20，饒公書寫馬王堆帛書《老子》乙本，剛健挺勁，頗具隸意。如圖
1.21，饒公參用馬王堆遺冊文字的筆法，書寫橫幅《解衣磅薄》，古樸蒼勁，氣
勢磅礴。

圖 1.17　饒宗頤書睡虎秦簡《為吏之道》

【釋文】

凡戾入表以身，民將望表，以戾真，表若
不正，民心將移，乃難親。
試書秦簡為吏之道未得其神理也，選堂。

圖 1.18　饒宗頤書馬王堆帛書《老子》甲本

【釋文】

道，可道也。名，可名也。非恆名也。無
名，萬物之始也；有名，萬物之母也。恆無欲也，以觀
其眇；恆有欲也，以觀其所徼。兩者同出，異名同胃。
玄之有玄，眾眇之門。

道，可道也，非恆道也。名，可名也，非恆名也。無

圖 1.19　饒宗頤書帛書《老子》甲本

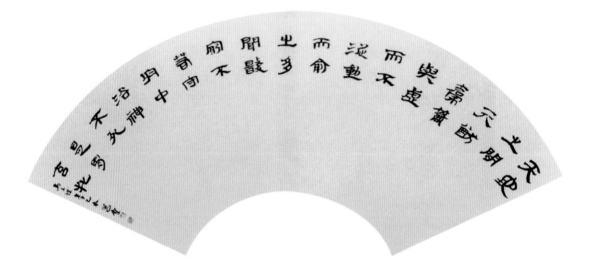

圖 1.20　饒宗頤書寫帛書《老子》乙本

【釋文】

天地之間，共猶橐籥與虛而不屈，動而俞出。多聞數窮，不若守於中。浴神不死，是謂玄牝。

馬王堆老子乙本，選堂。

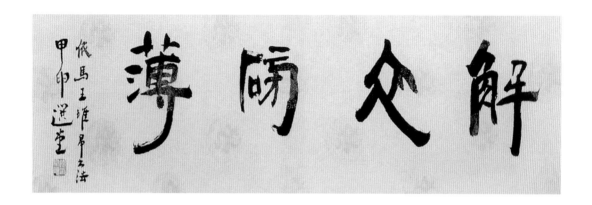

圖 1.21 饒宗頤書帛書匾額《解衣磅礴》

【釋文】

解衣磅礴

依馬王堆帛書法

甲申·選堂。

⑤ 懸針勁健，玉箸秀麗。

　　篆法渾重，書道根基。

　　篆書書法，主要有兩種：一是玉箸篆（亦稱玉筋篆），箸俗稱筷子，因小篆筆畫圓如玉箸，故稱玉箸篆。二是懸針篆，筆畫為上肥下瘦，如懸針，故名懸針篆。饒公說：

　　　　篆書一般老生常談的是玉箸篆，體瘦長而筆畫首尾勻稱……東漢以來，篆書尚有上肥下細的懸針篆。

　　饒公認為「篆法為書道根基」，提倡「寫字宜先習篆」。他說：

　　　　力的養成，篆書是關鍵功夫。有勢無力，只是虛有字樣而已。故寫字宜先習篆，從一畫做起，反覆練習，篆法渾重，書道根基。以養其力，以培其勢。一畫分橫筆，豎筆，方圓由此而生，一生二，二生三，故篆法是一切書之母。不從此入手，筆不能舉，力不能貫，氣不能行。

　　如圖 1.22，饒公以懸針篆筆法寫石鼓文聯，用筆瘦勁，如劍倒懸，森嚴奇偉。

　　如圖 1.23、1.24、1.25，均為饒公以玉箸篆書寫的匾額及書聯，古樸典雅，秀麗多姿。

圖 1.22　饒宗頤懸針篆書
《石鼓文聯》

辭章奔走若天馬寫作工秀如來禽呂廬老人集

石鼓文聯以題針篆書之

己卯冬月選堂於棃俱室

【釋文】

辭章奔走若天馬，
寫作工秀如來禽。
乙卯冬月選堂於棃俱室。

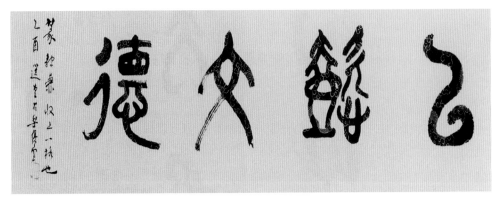

圖 1.23　饒宗頤篆書匾額

【釋文】

以懿文德。

篆隸兼收意一格也。

乙酉，選堂於梨俱室。

圖 1.24 饒宗頤書《篆書聯》

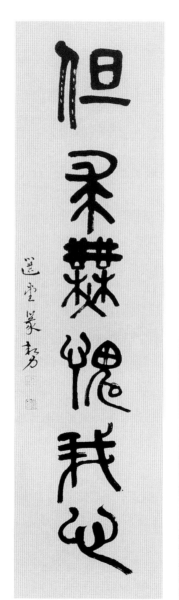

【釋文】

詎能盡如人意，
但求無愧我心。

選堂篆勢。

⑥ 師傳身授，源遠流長。

　　中國書法藝術，是無數先賢在漢字書寫的實踐中，勇於探索，不斷創新，一代代薪火相傳，逐步發展完善起來的。其中湧現了一大批書法家和書法理論家，為中國書法的繁榮發展，作出了彪炳千秋的傑出貢獻。他們孜孜不倦，師傳身授，使中國書法藝術歷經數千年而不衰。據唐朝張彥遠（815－907）編撰的《法書要錄》所載，唐朝以前，筆法傳承人共二十三人：「蔡邕受於神人，而傳之崔瑗及女文姬，文姬傳之鍾繇，鍾繇傳之衛夫人，衛夫人傳之王羲之，王羲之傳之王獻之，王獻之傳之外甥羊欣，羊欣傳之王僧虔，王僧虔傳之蕭子雲，蕭子雲傳之僧智永，智永傳之虞世南，世南傳之歐陽詢，詢傳之陸柬之，柬之傳之侄彥遠，彥遠傳之張旭，旭傳之李陽冰，陽冰傳徐浩、顏真卿、鄔肜、韋玩、崔邈，凡二十有三人，文傳終於此矣。」當然後世得筆法的人，仍大有人在，如唐朝以後的「宋四家」等。

⑦ 蔡邕神授，傳之文姬。

　　蔡邕（133—192），東漢文學家，書法家，是蔡文姬的父親。官至中郎將。他通經史、音律、天文，善辭章，工篆隸，尤以隸書著稱。世傳他的書論有《筆賦》、《筆論》、《九勢》等篇。所謂「神授」，是指學者精思所得，無師自通，若有神助，一般人不理解，信以為神傳。人們常用「思之思之，鬼神通之」的說法，而沈尹默先生（1883－1971）則認為，這是人類領悟事態物情的心理作用。人們要真正認清外界事物，必須在客觀實踐的基礎上，經過主觀思維，不斷努力，久而久之，便可達到一旦豁然貫通的境地，微妙莫測，若有神助。這就是所謂「蔡邕受於神人」。蔡文姬（177？－249？）是蔡邕的女兒，三國時著名女詩

圖 1.25　饒宗頤書《篆書聯》

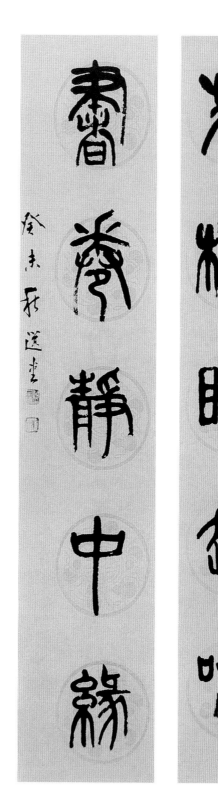

人，博學多才，記憶力驚人。據《後漢書‧列女傳》記載，文姬二十三歲時，父死於獄中，文姬被匈奴掠去，納為左賢王王妃，居匈奴十二年。建安十三年（208），曹操（155－220）感念與其父蔡邕的交情和文姬的才華，派使者攜黃金三千兩、白璧一雙，把她贖了回來。當曹操得知文姬家藏的四千卷書已毀於戰亂時，深表失望；然而當知道文姬能背出其中四百篇時，又十分高興。於是文姬憑記憶默寫出四百篇文章。可見文姬才情之高。

⑧ 文姬傳鍾，鍾繇傳衞。

　　鍾繇（151—230），三國時曹魏著名書法家、政治家、軍事家，楷書創始人。他深受同樣喜愛書法的曹操的器重，官至太傅；曹丕（187－226）即位後，封崇高鄉侯。他經常與曹操、韋誕（179－251）、邯鄲淳（132－221）等人一起探討書藝。他師法蔡邕、劉德升等，博採眾長，刻苦研習，白天在地上畫字，晚上手指畫被，把被都畫破了。

　　「衞」是指衞夫人。「鍾繇傳衞」，是指衞夫人繼承了鍾繇的筆法，而不是鍾繇言傳手授，把筆法直接傳給了衞夫人，因為鍾繇死後四十二年，衞夫人才出生。

⑨ 衞傳羲之，千秋傳承。

　　衞夫人（272—349），名鑠，晉代著名書法家。衞鑠師承鍾繇，尤善楷書，是王羲之的書法老師。唐朝張彥遠編撰《法書要錄》說她得筆於鍾繇。衞夫人不僅書法精美，她的書法理論也有重要的歷史地位。她在書論《筆陣圖》中提出的「善鑒者不寫，善寫者不鑒」的原則，以及「下筆點畫波屈曲，皆須盡一身之力

而送之」的「力筋」之說，都對中國書法書論的實踐和發展產生了巨大影響。當然她最大的功績，莫過於親手培養了中國的書聖王羲之（303－361），使中國書法這一世界藝術史上的奇葩，千秋萬代，長盛不衰。

法

習書法之筆法

▎導語

　　中國書法之「法」，是指書法之所以為藝術的內在法則。我們這裏所說的「法」，主要是指筆法。筆法是書寫所有書體的基礎。趙孟頫（1254－1322）認為，書法最基本的是筆法，而基本的筆法是千古不易的。他說：「書法以用筆為上，而結構亦須用功，蓋結字因時相傳，用筆千古不易。」現代書法家沈尹默也認為，最基本的用筆筆法「是不可變易的、唯一正確的、不以人的意志為轉移的根本大法」。最基本的筆法包含三方面：一是執筆法，二是運筆法，三是中鋒用筆。

　　現今我國書法界對這三個基本問題缺乏統一認識。書家們觀點對立，有所謂「南宗」、「北宗」之分，致使書法愛好者感到無所適從。例如有書家認為，中鋒筆法是「根本大法」，是「不可動搖的書法基礎」；而有些卻認為，中鋒、正鋒之說「問題很大，也很能誤人」。2001 年，饒宗頤教授為此寫了一詩卷《論書兼柬西川寧詩卷》（見圖 2.2）。2010 年，饒公重寫這詩卷時，在卷首又加了四個字：「書道管見」（見圖 2.3）。此詩卷闡明了饒公對這些基本問題的看法。詩卷的釋文如下：

　　　書道管見。辛卯選堂自題。

　　　　南北誰分宗，方圓恣意遺，藏鋒墨有痕，一波或數轉，懸針溯盟書，商討待吾衍，死中可得活，放處足舒卷，書道理宜然，氣貫不須喘。公已肱三折，我似崖初反，喜得禮伽藍，未敢辭足蘭，山河大地間，還證深中淺。

　　　論書柬扶桑西川寧。庚寅選堂。

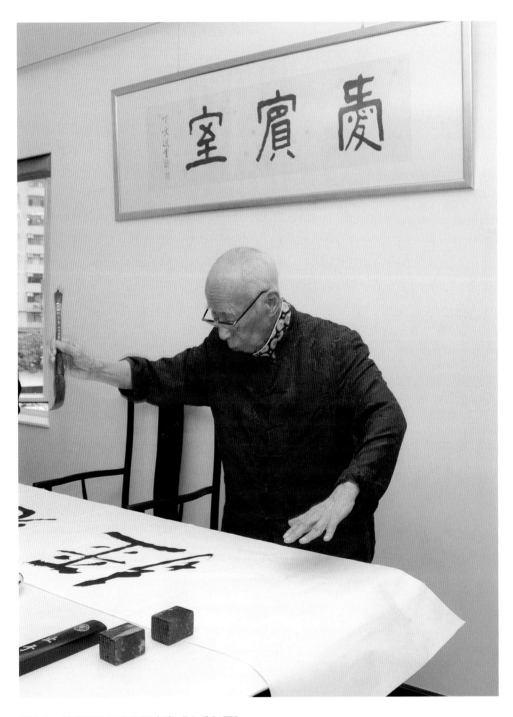

圖 2.1　饒宗頤教授立姿揮毫書《大愛無疆》

2013 年底，饒公應友人之請，對該詩卷逐句作了解釋：

南北誰分宗，方圓恣意遣。

 ——怎樣分南北宗，用筆方或圓是由自己決定。

藏鋒墨有痕，一波或數轉。

 ——用筆要藏鋒直下，線條中間有墨痕，一筆要有幾次轉折。

懸針溯盟書，商討待吾衍。

 ——懸針沿於楚帛書，可與元代書家吾丘衍共商。

死中可得活，放處足舒卷。

 ——用筆依法或求變，決定於如何變化。

書道理宜然，氣貫不須喘。

 ——寫字要自然，一氣呵成。

公已肱三折，我似崖初反。

 ——西川先生功力已深，而我是剛開始。

喜得禮伽藍，未敢辭足繭。

 ——幸喜見到高手，不怕到遠處來相見。

山河大地間，還證深中淺。

 ——在世間萬事萬物，都可以見到書道或深或淺的道理。

　　由此可見，書法的道理是由歷史形成的，是可以在天下萬物中得到驗證的，是客觀存在的。書法界分南北宗是不合事理的。這裏的「藏鋒墨有痕」，與徐鉉（916－991）的「畫之中心有一縷濃墨」是同一個意思，指的就是中鋒筆法。詩卷中提到兩位書法家：吾衍（1268－1311）與西川寧（1902－1989）。吾衍是元代書法家、篆刻家吾丘衍，為避孔丘的丘字，又名吾衍，他的名作《三十五舉》專講篆書，所以饒公講「懸針溯盟書，商討待吾衍」。西川寧是日本著名書法家、漢學家、書法理論家，在日本有「書法天皇」之稱。他長期致力於中國書跡的調查研究，1960年以《西域出土晉代墨跡的書法史研究》獲文學博士。他在書法史和書法理論兩方面，都進行了實證性研究，為現代書論的發展作出了貢獻。因此饒

公稱西川寧為高手，以「山河大地間，還證深與淺」句讚賞西川寧的實證性研究。

　　至於中鋒用筆，饒公把運腕法與中鋒筆法巧妙地結合起來，以「腕中鋒」三字揭示了中鋒筆法的本質，見解精闢獨到，一語中的，他說：

　　　　我認為最基本的問題是，執筆者應該知道，用筆是把全身的力度，集中於手臂，而以臂來運腕，以腕來運筆。故此，我認為熟悉於「腕中鋒」，就是必須具備的基本功。從這裏入手，累積時日，就可以悟到真諦。

　　本品將就這些基本問題，分十一段加以論述。

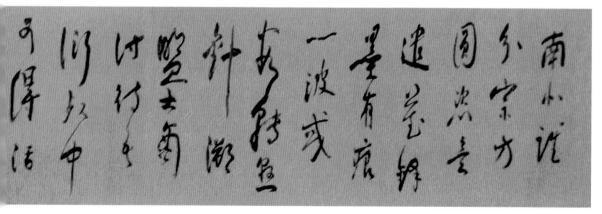

圖 2.2　饒公書《論書兼柬西川寧詩卷》

水墨紙本
20cm × 276cm
2001 年

【釋文】

南北誰分宗，方圓恣意遣，藏鋒墨有痕，一波或數轉，懸針溯盟書，商討待吾衍，死中可得活，放處足舒卷，書道理宜然，氣貫不須喘。公已�三折，我似崖初反，喜得禮伽藍，未敢辭足繭，山河大地間，還證深中淺。

論書贈西川寧，兼柬青山杉雨，用東坡贈南禪師韻。辛巳，選堂書。

藏鋒
筆痕
一波三折
水痕
怎針
潮望士

筍計枝
坤兮
千行死
得活放
史是舒
筆書邑
得安芒

三折我
斜崖兀
茂者得
耕加並
木敲辭
足蘭
山河大地
開卑
謹梁叶
爰
論士東枝
來西川寧
庚寅遊老

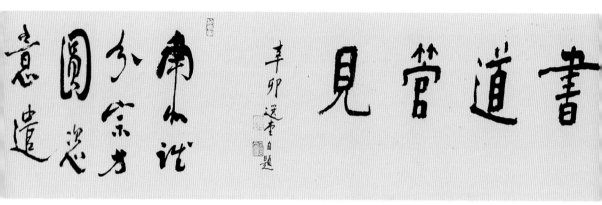

圖 2.3　饒公書《論書兼柬西川寧詩卷》

水墨紙本手卷
32cm×276cm
2010 年

【釋文】

書道管見。
辛卯選堂自題。
南北誰分宗，方圓恣意遣，
藏鋒墨有痕，一波或數轉，
懸針溯盟書，商討待吾衍，
死中可得活，放處足舒卷，
書道理宜然，氣貫不須喘。
公已肱三折，我似崖初反，
喜得禮伽藍，未敢辭足繭，
山河大地間，還證深中淺。
論書柬扶桑西川寧。
庚寅選堂。

【正文】

學書有法，法在字中。①

前賢發現，歷代傳承。②

五字執筆，法不可易。③

指實掌虛，掌豎腕平。④

鬆肩垂肘，腕肘並起。⑤

臂腕須懸，懸則筋生。⑥

以腕運筆，筆筆中鋒。⑦

迴腕高懸，通身力到。⑧

提筆毫起，按筆毫鋪。

頓挫生姿，雄強逸蕩。⑨

手摹心追，心手相師。⑩

通會之際，人書俱老。⑪

【注釋】

① 學書有法，法在字中。

　　學習書法是有一定的基本法則可依循的。這些基本法則，是字體本身固有的，不依賴個人的意願而客觀存在。書法與漢字同生共振，漢字既是書法藝術的載體，也是書法藝術的源泉。書法藝術之根在漢字，所有書法藝術的內在法則，均產生於漢字。中國歷史上第一位書法家——秦相李斯的書法藝術，來源於中國文字發展的第一個關鍵階段——篆體字（見圖 2.4）。而隸書的書法藝術源自隸體字。隸書是中國書法藝術發展史上的第一個高潮（見圖 2.5、2.6）。

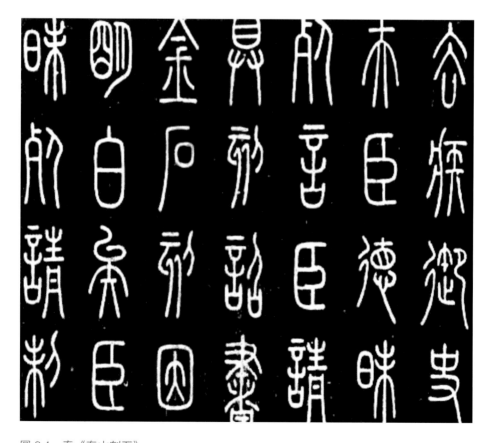

圖 2.4　秦《泰山刻石》

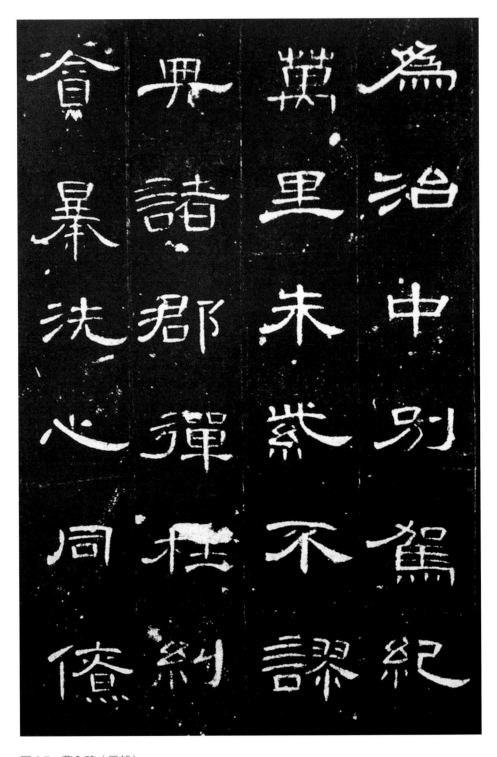

圖 2.5　曹全碑（局部）

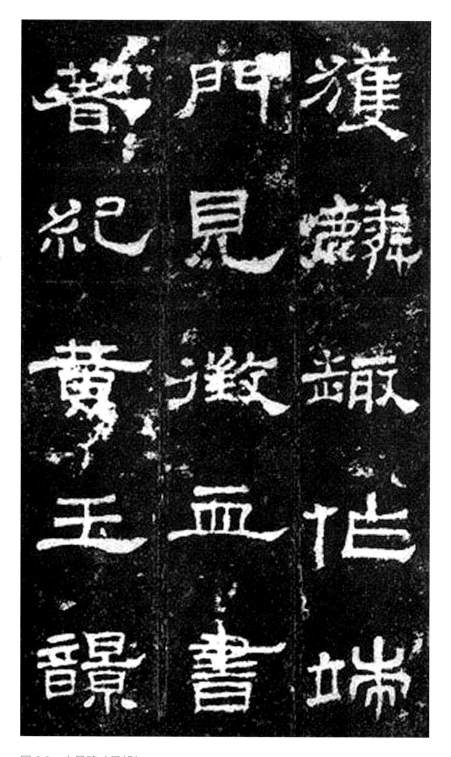

圖 2.6　史晨碑（局部）

② 前賢發現，歷代傳承。

　　這些基本法則，是由歷代書家在書寫實踐中，逐步被發現並傳承下來的。最具代表性的傳承人物就是王羲之。

　　在中國書法史上，王羲之的地位，如同孔子在中國文化史上的地位，是「承上啟下」的「集大成」者。明代項穆（生卒年不詳）在《書法雅言》裏說王羲之的字是「窮變化，集大成，致中和」。熊秉明在《中國書法理論體系》一書說：

　　　　「窮變化」是指技法的神奇，「集大成」是指內容的富有，合起來看，其實「窮變化」也就是「集大成」；有嚴肅的，也有飄逸的；有對比，也有和諧；有感情，也有明智；有法則，也有自由……於是各種傾向的書法家，古典的、浪漫的、唯美的、倫理的……都把他當作偉大的典範，每個書法家都可以在其中吸取他所需要的東西。宋黃山谷所謂「右軍筆法如孟子道性善，莊周談自然，縱說橫說無不如意」，元趙孟頫所謂「總百家之功，極眾體之妙」。

　　饒宗頤教授對王羲之的基本筆法作了一番評論，他說：

　　　　王羲之的書法，在結字上，不取絕對的「方」，或絕對的「圓」，而講究「方圓兼備」；在用筆上，不着意於全部藏鋒，亦不故意全部用筆外拓，而純任自然的藏鋒或露鋒；就是整幅的書法結構也講究上下左右的相互輝映，不一定完全平平正正，也不一定完全求險求奇，自然而然地表達出一種美感。故此，王羲之被認為是書聖。

這與項穆的評論是一脈相承的，他們都認為王羲之是中國書法的經典傳承者。

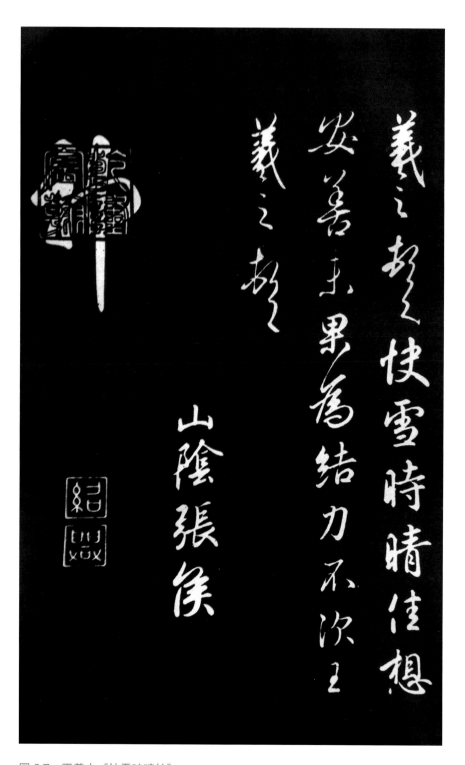

圖 2.7　王羲之《快雪時晴帖》

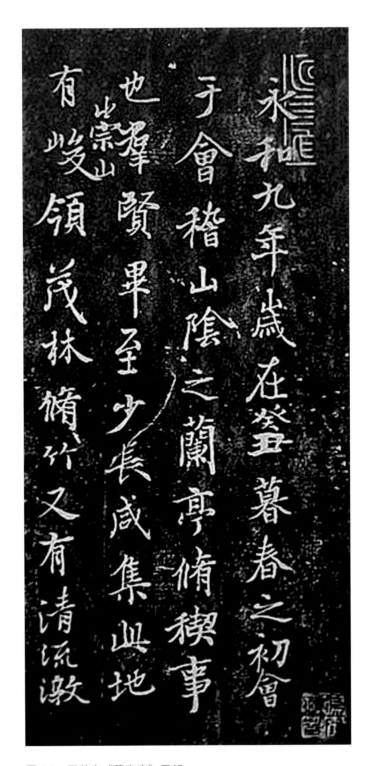

圖 2.8　王羲之《蘭亭序》局部

圖 2.9　虞世南《孔子廟堂碑》

圖 2.10　王羲之《聖教序》（局部）

圖 2.11　王獻之《鴨頭丸帖》

③ 五字執筆，法不可易。

　　書法的第一要義，是正確地執筆。對於如何執筆，歷來有各種不同的見解。沈尹默先生認為，這其中只有一種是合理的、正確的。所謂「合理」，就是既符合手臂的生理結構肌能，又符合書寫的實際需要。這就是「二王」（即王羲之、王獻之）傳下來的，由唐朝陸希聲所得的五字執筆法：寫字時五個手指照擫、押、鈎、格、抵五個字所含的意義，各司其責（見圖 2.12）。

　　——拇指照「擫」的含義（「擫」取按壓的意思），用指肚斜而仰地緊貼筆管內上方。

　　——食指照「押」的含義（「押」字有約束的意思），用第一節斜而俯地緊貼住筆管外方，和拇指內外相當，把筆管約束住。

　　——中指照「鈎」的含義，用第一、二節彎曲如鈎地鈎住筆管外邊。

　　——無名指照「格」的含義（「格」有擋而推的意思），用指甲肉之際緊貼筆管，用力把中指鈎向內的筆管擋住。

　　——小指照「抵」的含義（「抵」有墊着、托着的意思），托在無名指下面，幫助擋住中指鈎過來的筆管。

　　如此，五指各司其責，既符合手掌的生理條件，又可靈活穩妥地把筆執穩，以便運腕行筆。

　　沈尹默先生認為：歷史的實踐經驗證明，五字執筆法是「二王」傳下來的，是唯一正確的、不可變易的執筆法。只要能按五字執筆法去做，就為寫好字奠定了第一塊基石。

　　當今書法界也有一些書家對五字執筆法不以為然，並多以蘇東坡（1037－1101）為例。蘇東坡執筆就不用五字執筆法，而是單鈎執筆（見圖 2.13）。比蘇東坡小八歲，同為「宋四家」之一的黃山谷（黃庭堅，1045－1105）說：

　　　　或云東坡作「戈」多成病筆，又腕著而筆臥，故左秀右枯，此又見其管

中窺貌，不識大體，殊不知西子捧心向
矉，雖其病處，乃自成妍。

他一方面指出由於「東坡不善雙鈎懸腕」，
單鈎執筆，致使「作『戈』多成病筆」，字
體「左秀而右枯」，同時又為其辯護説，「雖
其病處，乃自成妍」。而熊秉明教授則認為：

> 「矉」、「櫨」、「跂」都是缺陷，然
> 而由於這是個性的自然流露，出自「天
> 真爛漫」，所以也可以成為「妍」，成
> 為美。這種美可以稱為「天真美」，或
> 「稚拙美」。

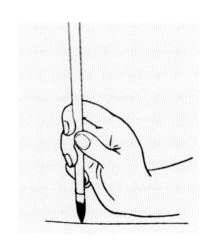

圖 2.12 執筆法

但是，不管對蘇字的「左秀右枯」如何
作美學的評論，有一點是大家的共識：單鈎
執筆會導致左秀右枯。即使如蘇東坡這樣的
天才人物，執筆的方式也會對他的字產生重
大影響。

歷史上不僅蘇東坡喜用單鈎執筆，元代
書法家、篆刻家吾丘衍，也主張寫篆書時要
用單鈎執筆（見圖 2.13）。他在《三十五舉》
一書中説：

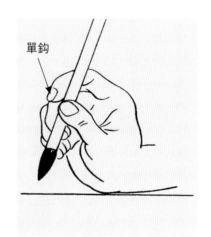

圖 2.13 單鈎執筆

> 寫篆把筆，只須單鈎，卻伸中指在
> 下夾襯，方圓平直，無有不可意矣。人

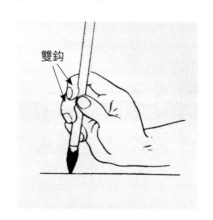

圖 2.14 雙鈎執筆

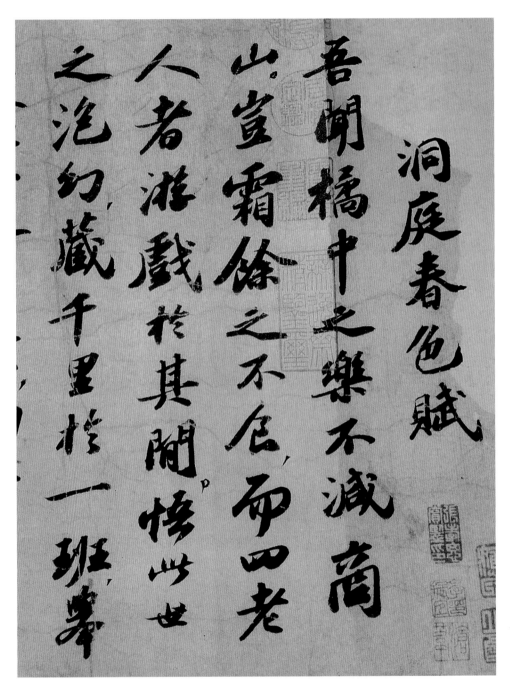

圖 2.15　蘇東坡《洞庭春色賦》（局部）

多不得師傳，只如常把筆，所以字多欹斜，畫不能直，且字勢不活也。若初
學時，當虛手心，伸中指，並二指，於几上空畫，如此不拗，方可操筆，此
說最是要緊，學者審之，其益甚矣。

④ 指實掌虛，掌豎腕平。

按照五字執筆法去做，手掌中心自然而
然就會虛起來，這就做到了「指實掌虛」。手
掌不僅要虛，還要豎起來，掌若能豎起，腕就
自然能平，腕平肘才能懸起，這就是「掌豎腕
平」。這些都是歷代書家依照手臂的生理條件，
在書寫實踐中逐漸總結出來的。

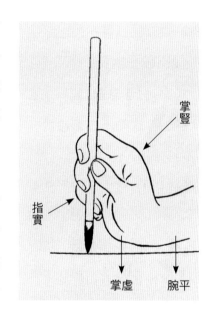

有一種書法理論把書法看作是生命的實
體，要使書寫的字體，以筋骨立形，以神情
潤色。如何才能做到這一點呢？清代劉熙載
（1813－1881）在他的《藝概》一書中指出，「指
實」則用骨得骨，「懸腕」則用筋得筋。由此可
見，執筆法直接影響書寫的藝術效果。

圖 2.16　運腕法

⑤ 鬆肩垂肘，腕肘並起。

正確執筆後，肩要鬆，肘要垂，腕要平，如此才便於懸腕懸肘，腕肘並起。
不可將腕、肘支在桌面上，也不可用左手墊在右腕上。這都是為了給靈活有力的
運筆創造條件。

圖 2.17 饒宗頤教授懸腕懸肘的書寫坐姿

⑥ 臂腕須懸，懸則筋生。

　　這句話出自清朱履貞（1796－1820）的《書學捷要》，他認為「懸腕懸肘」是點畫有力度的先決條件。「懸腕懸肘」是「腕肘並起」的連貫動作，如果腕、肘不懸，就像一個人一樣，永遠不能站立行走，很難寫出有氣勢的作品來。如圖2.17，饒公坐姿懸腕懸肘寫《望嶽》詩。有人主張，站立書寫時可懸腕懸肘，坐姿則不必。其實無論站姿、坐姿，都應懸腕懸肘，只有如此，才能揮灑自如。

⑦ 以腕運筆，筆筆中鋒。

　　按五字執筆法執筆、懸腕、懸肘之後，最關鍵的就是「中鋒」用筆。沈尹默先生認為，所謂「中鋒」筆法，就是寫字行筆時，每一筆都要時時刻刻地將筆鋒運用在一點一畫的中間。墨水隨它經過的地方，流注下去，不上不下，不左不右，均勻滲開，四面俱到，圓潤可觀，這就是「筆筆中鋒」。他甚至認為，點畫「中鋒」的法度是「不可變易的法，凡是書家都應該遵守的法」。

　　書法史上，最早論述中鋒筆法的，是蔡邕《九勢》中「藏頭」一勢：

　　　　圓筆屬紙，令筆心常在點畫中行。

　　最先形象生動地描述中鋒用筆效果的，是宋代的徐鉉：

　　　　鉉善小篆，映日視之，畫之中心有一縷濃墨，正當其中，至於曲折處，亦當中，無有偏側，乃筆鋒直下不倒，故鋒常在畫中。

篆書的用筆筆法單一，就是中鋒用筆，而徐鉉在這裏所講的就是中鋒筆法（見圖
2.18）。

清初笪重光（1623－1692）則把中鋒用筆作為判斷書法作品優劣的唯一標
準。他在《書筏》中說：

> 能運中鋒，雖敗筆亦圓；不會中鋒，即佳穎亦劣。優劣之根斷在於此。

如圖 2.19，饒公書「書法六問」的「書」字，電腦放大後，可以清楚地看到，
字畫的中心就有一縷濃墨。

圖 2.18　徐鉉篆書《千字文殘卷》(局部)

圖 2.19　饒宗頤草書「書法六問」及「書」字

⑧ 迴腕高懸，通身力到。

　　這句話出自清代書法家何紹基（1799－1873）。「迴腕高懸，通身力到」，把「懸腕」、「運腕」及點畫「力度」這三者作了形象的界定：懸腕要高懸，不要捉筆太低；運腕要迴轉、圓轉，務使「氣圓」；把腕力送達筆端，以便使字體的每一部分都有力度，達至力透紙背。

　　比何紹基小40歲的清末書法藝術家楊守敬（1839－1915），對何紹基的這句話有不同的看法，他在《學書邇言》中批評說：

　　　　「學之者不免輕佻」，在技法上何紹基用「迴腕高懸」的特別方法，運起筆來很不自然而吃力，他自己說：「通身力到，方能成字，行不及半，汗浹衣襦。」（《跋張黑女墓誌》）。

　　沈尹默也對「迴腕高懸」之說提出了異議，他說：

　　　　前人執筆有「回腕高懸」之說，這可是有問題的。腕若回著，腕便僵住了，不能運動，即失掉了腕的作用。這樣用筆，會使向來運腕的主張，成了欺人之談，「筆筆中鋒」也就無法實現。

不過這裏沈先生用的是「回」字，而不是「迴」字，如果把沈先生所理解的「回」字，改回何紹基先生的本義：迂迴的「迴」字，是否就可以避免沈先生所講的弊端呢？這些只能在書寫的實踐中去體會和驗證。見仁見智，讀者可以在比較中鑒別，依據自己的筆性選擇使用。

荊州沙市舟中久兩初霽
開北軒以受涼王子飛兒

弟來過適有曰民素髖
向二客吟不能酒而予自

黄曰龍因濯古銅戥滿
酌飲之曰欽此則為子書

圖 2.20　何紹基行書

⑨ 提筆毫起，按筆毫鋪。
　　頓挫生姿，雄強逸蕩。

這兩句話出自康有為（1858－1927）的《廣藝舟雙楫》「執筆」一節，他說：

> 握筆既緊，腕平掌豎，俾手眼之勢，欲斜切於案，以腕運筆。欲提筆則
> 毫起，欲按筆則毫鋪，頓挫則生姿，行筆戰掣，血肉滿足，運行如風，雄強
> 逸蕩，安有拋筋露骨枯弱之病？

他認為只要執筆緊握，掌豎腕平，以腕運筆，提、按、頓、挫，行筆如風，就可
以避免拋筋露骨的枯弱之病，達到血肉滿足、雄強逸蕩的藝術效果。然而，熊秉
明教授在評論康有為臨摹宋初陳摶（872－989）的橫幅《開張天岸馬，奇逸人中
龍》時，卻說康有為在用筆上頗模仿陳摶，但仍有「字形骨立，弱而無力」之病：

> 康字有恣肆開張的氣勢，但他用墨不飽，他曾說：「筆之着墨三分，不
> 得深浸玉毫弱而無力」（《廣藝舟雙楫》）。墨多而筆肥，筆畫可能弱而無力，
> 然而墨少而筆枯，字形骨立，也同樣弱而無力。

饒宗頤教授也主張用墨要飽，他在「論書十要」裏說：

> 筆欲飽，其鋒方能開展，然後肆焉，可以縱意所如。故以羊毫為長。

饒公提倡書法要「入紙」，主張用筆無論是剛、是柔、是重、是輕，都要「力透
紙背」。筆毫飽含墨汁，根根毫都起作用，筆鋒方能開展，寫起來才能酣暢淋
漓、萬毫齊力，以達入木三分、力透紙背的效果。看來，評論易，寫起來難，衛
夫人《筆陣圖》上所說的「善鑒者不寫，善寫者不鑒」是有一定道理的。

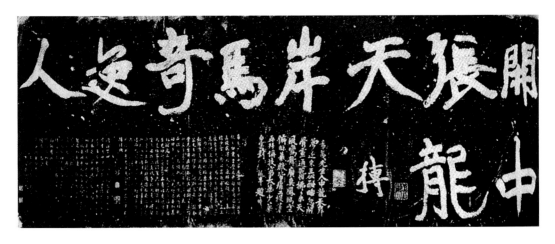

圖 2.21　宋陳摶書《開張天岸馬 奇逸人中龍》橫幅

圖 2.22　康有為《臨陳摶》

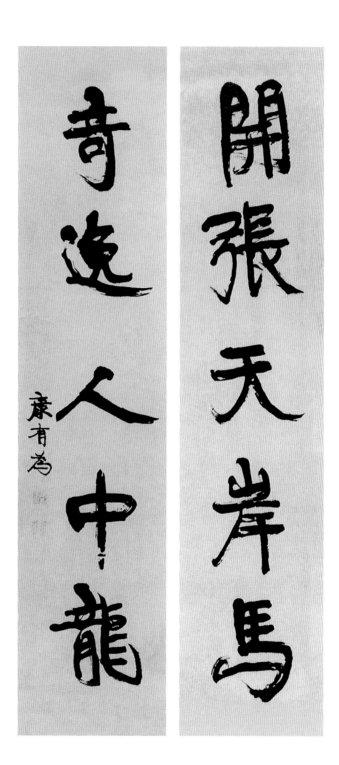

⑩ 手摹心追，心手相師。

　　書法是用筆墨去表達自己的性情、學養，必須以臨摹古人的作品作為基礎。臨摹的時候，要用心去理解古人作品中的規律、特色及用筆、用墨的方法，不斷思考，才能做到手摹心追，心手相應，而不是單純地模仿字形。南朝齊書法家王僧虔（425－485，王羲之四世族孫）主張「先臨《告誓》，次寫《黃庭》，骨豐肉潤，入妙通靈」。臨帖要深研、細讀，悟道妙靈。如沈尹默先生所說：

圖 2.23　懷素書《千字文》（局部）

　　一切字形，當先映入腦中，反覆思考，醞釀日久，漸漸經過手的練習，寫到紙上，以腦教手，以手教腦，不斷如此下工夫，久久就會不知不覺地接近範本。

　　熊秉明教授認為：「藝術活動本是社會意識形態和個人個性與心理的結合」，書法藝術也不例外。書寫者的個人品性與心理狀態，會直接影響作品的藝術效果。表現在具體的書寫實踐中，就是「心」與「手」的關係。最常說的就是「手摹心追」、「心手相應」，而「心手相師」則是更高層次的藝術實踐活動。「心手相師」一詞，出自唐代詩人戴叔倫（732－789）的絕句：「心手相師勢轉奇，詭形怪狀翻合宜。」

　　在書寫實踐中，對於心與手的關係，虞世南（558－638）在《筆髓論》裏說：

　　　　心為君，妙用無窮，故為君也。手為輔，承命竭股肱之用故也。

他認為手腕是心的臣僕。而熊秉明教授則認為：

　　　　實際上，手腕並不是那麼聽命的臣僕，筆裏出現在紙上的，並不能完全符合我們的心意，若能符合固然好，不符合，也可能激發我們的靈感，使當初的「意」得以修改、變化，心裏的意象和逐漸形成的作品之間有一辯證的交互相生的作用。

正如清代周星蓮（生卒年不詳）在《臨池管見》裏說的：

　　　　要使我隨筆性，筆隨我勢，兩相得則兩相融，而字之妙處從此出矣。心和手互相引發，互相刺激，互教互學，也就是「心手相師」。

⑪ 通會之際，人書俱老。

這句話出自孫過庭（648－703）《書譜》，既講學書經驗與進境，又講學書人最後要達到的藝術境界：

> 若思通楷則，少不如老；學成規矩，老不如少。思則老而愈妙，學乃少而可勉。勉之不已，抑有三時；時然一變，極其分矣。至如初學分佈，但求平正；既知平正，務追險絕；既能險絕，復歸平正。初謂未及，中則過之，後乃通會；通會之際，人書俱老。

饒宗頤教授在「論書十要」中把它歸結為「險中求平。學書先求平直，復追險絕，最後人書俱老，再歸平正」。講的就是，一個人經過長期的學習和時間的積累，當在書法藝術上達到一種運用自如、自然而然的表達狀態後，就不會再故意造作、求險求美，或求異於人。至此，自然就會復歸平正。這也就是一種「人書俱老」的藝術境界了。饒宗頤教授舉例說：

> 就像王羲之的書法，其平正中和，是不爭的事實，但正如《書譜》所說，寫《樂毅》則情多怫鬱，書《畫贊》則意涉瑰奇，《黃庭經》則怡懌虛無，《太師箴》又縱橫爭折，這就是在平正中顯出不正，也就是一個「險絕」的藝術境界。

如饒公為本書的題簽，字與字之間攲側顧盼，每個字傾斜的方向、角度各不相同，但整體上卻呈現出一種和諧平正之美，這也是一種「險絕」。

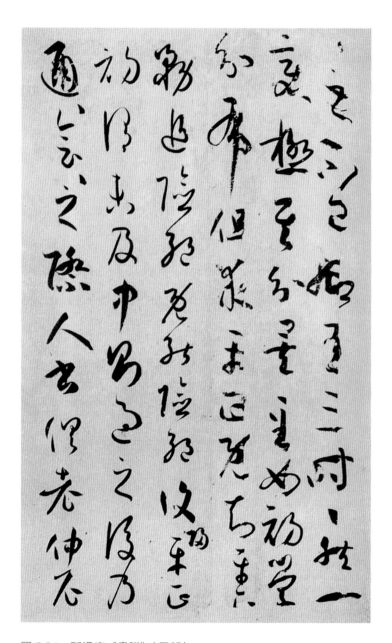

圖 2.24　孫過庭《書譜》(局部)

【釋文】

【釋文】

勉之不已,抑有
三時;時然一
變,極其分矣。
至如初學分佈,
但求平正;既知
平正,務追險
絕;既能險絕,
復歸平正。初謂
未及,中則過
之,後乃通會;
通會之際,人書
俱老。仲尼。

▍按語

沈尹默痛改前非，苦練「中鋒」的故事

現代傑出書法家沈尹默先生，自幼喜歡書法，父親、祖父都是書法名家。他自小師從私塾老師，學習黃自元（1837－1918）所臨歐陽詢（557－641）《醴泉銘》。放學之後，自覺臨習歐陽詢和趙孟頫的碑帖。後來見到他父親的朋友仇淶之先生的字，流麗可愛，便心摹手追。

沈尹默十五六歲時，父親給他 30 把摺扇，囑咐他帶着扇骨子寫，又讓他把祖父寫在正教寺高壁的一首賞桂花長篇古詩，用魚油紙蒙上，抵壁鈎摹下來。經過這兩次訓練，他深感自己手臂執筆不穩，不能懸腕懸肘寫字，痛苦不堪。但他還是沒有下決心懸腕懸肘，苦練「中鋒」用筆。直到 25 歲時，他回到杭州遇見陳獨秀（1879－1942），陳獨秀的一句話，讓他徹底醒悟。

陳獨秀是中國共產黨的創始人之一，也是文化大家，比沈尹默大四歲。有一天，陳獨秀在朋友劉三家裏看到沈尹默寫的一首詩，認為詩寫得很好，但書法太俗氣，就問起沈尹默的情況，並說要會會他。第二天陳去找沈，這是他們的第一次會面。陳見面後開口便說：「我昨天在劉三那裏看見了你的一首詩，詩很好，但是字其俗在骨。」當時沈的字已小有名氣，求書者不少，「其俗在骨」四個字，讓他實在感到有些刺耳。但他仔細一想，認為陳的話有道理，自己是受了黃自元的毒，又沾染了一點仇淶之的習氣，用筆既不善於懸腕，又喜用長鋒羊毫，顯得拖拖沓沓不受看。

陳獨秀的一句「其俗在骨」的藥石之言，使他非常感激。從此以後，他立志

改正以往的種種錯誤，先從執筆改起，每天清晨起來，就指實掌虛，掌豎腕平，肘腕並起地執着筆，用方尺大的毛邊紙，臨寫漢碑，每紙寫一個大字，用淡墨寫，一張一張地丟在地上，寫完一百張，先寫的紙已經乾透了，再拿起來臨寫四個字，之後再在這些寫過的紙上練習行草，如此不間斷地練習了兩年多。

　　1913 年，他到北京大學任職教授，下課後仍舊繼續練字，遍臨北碑各種，力求橫平豎直，一直不間斷地寫到 1930 年。經過這廿多年的苦練，手腕才能懸起並穩準地運用。據沈先生自己說，之後他又遍臨隋唐各家，到了 1939 年 57 歲時，才真正悟到「中鋒」的道理，終成中國現代傑出書法家。陳獨秀的一句話，催生了一位書法大家，成為一段歷史佳話。

圖 2.25　沈尹默書法

勢

運書法之筆勢

▍導語

書「勢」是指通過各種不同的書法造型，所生成的剛柔、動靜、虛實、巧拙等書法的態勢與神采。

書法之勢有點畫力度所生成的筆勢，結字造型所生成的體勢，以及通篇佈局所生成的氣勢。

書勢是在筆法的基礎上發展起來的。沈尹默先生在談到筆勢與筆法的區別時說：

> 筆勢是在筆法的基礎上發展起來的，但是它因時代和人的性情而有古今、肥瘦、長短、曲直、方圓、平側、巧拙、和峻等各式各樣的不同。不像筆法那樣一致而不可變易。要把兩者區別開來。就像點畫中鋒的法度與書寫的間架結構之間關係一樣，中鋒筆法是不可變易的，而結構的長短、正斜、疏密是可以因時因人而異，是千變萬化的。

古代書論家對書勢的論述，影響較大的有：衞恆等人的《四體書勢》；衞夫人論書《筆陣圖》，亦稱「七勢」；法書之本，永字八法，稱為「八勢」；漢代大書法家蔡邕的《九勢》等。

【正文】

古今論書，以勢優先。①

勢生於力，外表於形。②

象形自然，取法陰陽。③

分鋒各讓，合勢交侵。④

藏頭護尾，力在其中。⑤

橫鱗豎勒，內擫外拓。⑥

上覆下承，遞相暎帶。⑦

左右回顧，無使孤露。⑧

重若崩雲，以治輕佻。⑨

寧拙毋巧，以治嫵媚。⑩

氣魄宏大，筆勢開張。⑪

主留停滀，忌俗忌滑。⑫

【注釋】

① 古今論書，以勢優先。

這句話出自康有為《廣藝舟雙楫》：

> 古人論書，以勢優先，中郎（蔡邕）曰「九勢」，衞恆曰「書勢」，羲
> 之曰「筆勢」。蓋書，形學也，有形則有勢。兵家重形勢，拳法重撲勢，義
> 固相同，得勢便，則已操勝算。

他認為書法是「形學」，有形就有勢，作書得勢，便可操勝算。

唐代書論家張懷瓘（生卒年不詳）在《玉堂禁經》中也説，工書「須從師授，
必先識勢，乃可加工」。

書勢是由筆毫行墨所形成的。它既要有靜態形質方面的要求，也要表現出動
態的精神意態方面的要求。至於其演變則與漢字的演化同步，饒公認為：

> 書勢的演變，主要是在漢字的演化過程中，筆畫由直線變為曲線，書寫
> 由圓筆變為方筆，形體由凝固變為飛動，方法由遲緩變為迅速。

這四項轉變，實際上仍然是用筆的方向、速度、力度的變化，書勢就是在這四項
轉變中，逐漸形成和發展的。

② 勢生於力，外表於形。

書勢生於筆力，筆力是筆勢的決定因素。唐太宗在《論書》中説：「今吾臨
古人之書，殊不學其形勢，惟在求其骨力，而形勢自生耳。」

饒宗頤在論述筆勢與筆力的關係時說：

> 　　以筆勢與筆力的關係看，字的外形是
> 「勢」，而內在的條件是「力」。勢是文，而
> 力是質。文與質兩不可廢。力的養成，篆書
> 是關鍵功夫。有勢無力，是虛有「字樣」而
> 已。故寫字宜先習篆，從一畫做起，反覆練
> 習，以養其力，以培其勢。

故而，這「勢」的動因就是來自人運筆時的筆力。
衛夫人主張：

> 　　下筆點畫波撇屈曲，皆須盡一身之力而
> 送之。

筆勢來自筆力，筆力發自書者之心，心手相應，
通達無礙。把心力發送到筆端上，方能在點畫與
字體上，體現出驚絕筆力所創造的書勢。

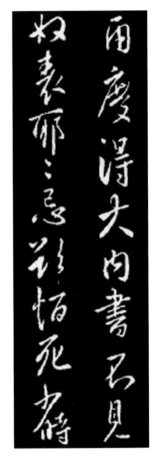

圖 3.1　唐太宗書法

③　象形自然，取法陰陽。

　　東漢大書法家蔡邕認為，一切書法象形於自然，取法於陰陽對立統一的大自
然，故而造成了剛柔、動靜、虛實等書法態勢。這就是他在《九勢》中說的：「夫
書肇於自然，自然既立，陰陽生焉，陰陽既生，形勢出矣。」唐虞世南在《筆髓
論》中也說：「字雖有質，跡本無為，稟陰陽而動靜，體萬物以成形。」

在書法創作實踐中，如何貫徹象形自然、取法陰陽的原則，才能使作書得勢呢？饒宗頤教授認為：

> 外界客觀的宇宙現象，只是書材、畫材而已。如何支配這些素材，表現得活潑生動，出奇制勝，以至驚心動魄，全靠主觀醞釀出來的不同手法。這是個人的宇宙，包括書畫家的個性、學養、心靈活動等等的總和。其運用在書法上，就是得心應手，作書得勢。

至於取法陰陽，熊秉明教授指出，在書法理論史上，系統地運用陰陽理論講解書法的，要算清代著名學者程瑤田（1725－1814）的《書勢》。他講頓折時說：

> 陰生於陽，陽生於陰，此天地造化，消息之道也，文字得之而為頓折焉。

他按照人手書寫時的運動方向，把「永字八法」中的基本筆畫，分為陽畫與陰畫。陽畫與陰畫的交相變化，形成了不同的書勢，進而產生書法之美。這一理論雖有牽強之處，但用宇宙現象的矛盾統一法則來探討書法造型的一般原則，是符合客觀規律的。

④ 分鋒各讓，合勢交侵。

這句話出自唐張懷瓘《書斷》：

> 其發跡多端，觸發成態，或分鋒各讓，或合勢交侵，亦猶五常之與五行，雖相克而相生，亦相反而相成。

是説下筆鋪毫各不相同，點畫形態千變萬化，線條有分有合，分則各相避讓，合則交錯互侵，體勢雖異，神氣貫通，相克相生，相輔相成。這種書法造型上的藝術效果，就是由線條變化所生成的書勢。在書者內心激情的驅動下，這種「勢」一旦生成，勢來不止，勢去不遏，如江河日下，一氣呵成。王羲之的《蘭亭序》，顏真卿的《祭侄文稿》，即達到了這種境界。

　　書法史上，王羲之在用筆與結構變化上，靈活多變，跌宕起伏，從而營造出超凡的書勢、飛揚的神采，倍受歷代書家推崇。清代書法理論家包世臣（1775－1855）說王字「迷離變化，不可思議」。熊秉明教授認為：

　　　　包世臣所謂：「一望唯思其氣充滿而勢俊逸」，其變化不僅是行行之間有變化，字字之間有變化，就每一筆之內也含微妙的變化，即孫過庭《書譜》所謂：「一畫之間，變起伏於鋒杪；一點之內，殊衄挫於毫芒。」

　　熊秉明教授認為王羲之的字並不局限於二度平面，而是有一種繪畫上的三度幻想空間的感覺，蕩漾於空際，有凌空之書勢。他引用包世臣的話説：

　　　　其筆力驚絕，能使點畫蕩漾空際，回互成趣。

王字能製造一個廣闊生動的空間，彷彿若有第三度的深遠。如圖 3.2，王羲之《聖

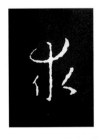 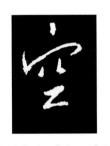 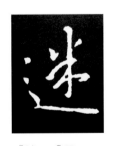

圖 3.2　王羲之《聖教序》字：「求」、「空」、「迷」、「天」

教序》中的「求」、「空」、「迷」、「天」四字，這種三度幻想空間感覺就很突出，一眼望去，有一種空靈的感覺。

⑤ 藏頭護尾，力在其中。

　　這句話出自蔡邕的《九勢》。「藏頭護尾，力在其中」，不僅是隸書書寫的重要筆法之一，也是其他書體常用的造勢筆法。不如此，便不容易使筆力貫注於字中。書寫中，為使內在的筆力轉化為某種表達人們情感的點畫態勢，當筆尖逆落紙上藏鋒後，即順勢按毫而行，萬毫齊力，至終端全力收毫，回收鋒尖以護尾。逆入逆收，把筆力留在字中。在力度控制上，要落筆輕，着紙重。這樣筆心就可以行進在點畫中心而不偏離，達到筆筆中鋒的目的。這是書寫中常見的一種筆勢。

　　如圖 3.3，《乙瑛碑》中隸字，就以藏頭護尾，逆入逆出的筆畫為主。圖 3.5，饒公書《敦煌五言聯》，以隸書筆勢，寫漢簡，古樸雄渾，筆勢均藏頭護尾，筆力雄健。

圖 3.3　乙瑛碑（局部）

圖 3.4　包世臣書法

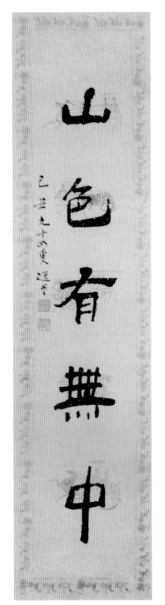

圖 3.5　饒宗頤書《敦煌五言聯》

水墨紙本
138cm×34cm×2
2009 年

【釋文】

江流天地外，
山色有無中。
己丑九十四叟選堂。

⑥ 橫鱗豎勒，內擫外拓。

　　橫畫和豎畫，在字的結構中起着骨幹的作用。「鱗」是魚鱗的鱗。魚鱗依次相疊，平而實不平。「勒」是勒馬韁繩的勒，勒的動作就是在不斷地放開的過程中，隨時加以收緊。這兩者都是相反相成的。作一橫畫，不能一味求平，平拖過去，而要在行進中時提時按，在不平中求平，像魚鱗一樣。作一豎畫也不能一往直下，而是如勒馬韁一樣，在不斷地放開和收緊中，相互結合，從而產生強而有力的筆勢。

　　內擫是指內斂的筆勢，外拓是指縱放的筆勢。內擫法，是指在行筆過程中，要專心致志地注視着筆毫，使其在每一點畫的中線上，不斷地起伏頓挫，務求骨氣通達，剛勁入紙。這也符合「橫鱗豎勒之規」的含義。外拓法，是為了更好地表視自然界的萬物萬象，逐漸發展起來的。外拓法可以用「屋漏痕」來形容。雨水滲入房間，凝成水滴，沿牆壁徐徐下流，流動遇到阻力，不會逕直落下，必是左右動盪着垂直流下，其痕跡留在牆壁上，如一幅妙趣橫生的豎畫，放縱意多，收斂意少，宛如運腕行筆，耐人回味。無論內擫還是外拓，都要熟知運腕行筆的中鋒筆法，才能奏效。

　　如圖 3.6，王羲之《聖教序》字「十」、「七」、「情」、「懷」，橫畫豎畫都非常鮮明地體現了橫鱗豎勒的筆勢。

圖 3.6　王羲之《聖教序》字：「十」、「七」、「情」、「懷」

⑦ 上覆下承，遞相暎帶。

　　落筆寫字時，心中要有這個字的形態。間架結構上，要上下呼應。其原則是：上皆覆下，下以承上，使字的形態協調相處，遞相暎帶，不使勢背失調。

　　如圖 3.7，王羲之《聖教序》中「令」、「羅」兩字體現了「上皆覆下」的原則，「足」、「道」兩字呈現了「下以承上」的體勢。

⑧ 左右回顧，無使孤露。

　　這句話出自蔡邕《九勢》：「轉筆，宜左右回顧，無使節目孤露。」此為轉筆筆勢。饒公在講解這一筆勢時説：

　　　　轉筆換鋒時要使筆毫左右圓轉，有時要加入轉動筆桿的動作，使線條在點畫間運行時，似斷還連，相互牽帶。點畫停頓時，是左右圓轉的停頓，以達無孤露之效。

　　如圖 3.8，王羲之《聖教序》字「海」、「波」、「晨」、「飛」，轉筆換鋒處，筆毫左右圓轉似斷還連，相互牽帶，柔中有剛健。停頓亦是在筆毫的圓轉運動中停頓，其效果不僅無孤露，而且氣血貫通，神采飛揚。

⑨ 重若崩雲，以治輕佻。

　　這句話出自饒宗頤《書法十要》的第一要。饒公説：

　　　　「重」其實是指在書法線條中所包含的力量，亦同時指在整體書法結構上所表現出來的力度。孫過庭云「奔雷墜石之奇」，「或重若崩雲，或輕如蟬

翼，導之則泉注，頓之則山安」。這形象地說出了書法的力度變化。

　　以全身之力注入書法的線條中，在書法的整體結構上也要氣力貫通，從而避免輕佻與浮滑。如圖 3.9，饒公題寫的本書書名《書法四字經》，包括簽名，不僅可以感受到點畫的力量，從整體書勢上也可以體會到那種向上、放射的力度。98歲高齡的饒公，書法有如此力度，都是常年聚集的功力。他至今在休息時，坐着或躺下仍在練「空中書法」。

圖 3.7　王羲之《聖教序》字：「令」、「羅」、「足」、「道」

圖 3.8　王羲之《聖教序》字：「海」、「波」、「晨」、「飛」

圖 3.9　饒宗頤書《書法四字經》

⑩ 寧拙毋巧，以治嫵媚。

「寧拙毋巧」出自明末清初的傅山（1607－1684），他提出了「四寧四毋」的書法理論：「寧拙毋巧，寧醜毋媚，寧支離毋輕滑，寧直率毋安排。」所謂「拙」，是指書法作品的藝術效果要渾厚質樸，避免纖巧和嫵媚。這要從筆法和整體結構兩方面下功夫，才能去除嫵媚和纖巧，達到「拙」的藝術境界（圖 3.10）。饒公說：

> 中國藝術一向都不主張纖巧。就以繪畫而言，現在的藝評家對清代費曉樓的人物畫有所微言，就是因為費曉樓的人物仕女雖然寫得十分柔美，但是過於纖弱。就中國書法而言，纖弱是一個很大的毛病，「拙」就更接近於渾厚。清代沈曾植的章草就最能表達書法的拙意。

⑪ 氣魄宏大，筆勢開張。

這裏講的「大」，是指書法作品所表現的雄大氣魄。不是字形、字體的大小，而是氣魄上的大小。在氣勢上要有宏大的感覺，在書寫的筆勢上要有「開張」的氣勢。饒公說：

> 「大」是指書法上所表現的宏大氣勢，開張最能講出大的真意。就像王羲之寫的《樂毅論》、《黃庭經》、《太師箴》，雖然寫的是小楷，但氣魄豪雄，為歷代書評家所推崇。

三國時期書法家鍾繇說：「用筆者天也，流美者地也，非凡庸所知。」強調的就是書者的心境要胸懷博大，大至包容天地。

圖 3.10　清末沈曾植《章草千字文》

圖 3.11　東晉王羲之《樂毅論》（局部）

至公而以天下為心者也◦欲極道之量務以

大甲而不疑大甲受放而不怨是存大業於

機合乎道以終始者與其喻昭王曰伊尹放

不允惜哉觀樂生遺燕惠王書其殆庶乎

朱盡乎而多劣之是使前賢失指於將來

圖 3.12　東晉王羲之《秋月帖》（局部）

圖 3.13　東晉王羲之《黃庭經》（局部）

魏鍾繇書

臣繇言臣自遭遇先帝忝列腹心爰自建安之初王
師破賊關東昨年穀貴郡縣殘毀三軍餽餉朝不
及夕先帝神略奇計委任得人深山窮谷民獻米豆道

圖 3.14　鍾繇小楷書法（局部）

⑫ 主留停滀，忌俗忌滑。

這是饒宗頤「論書十要」的第二要。原文是：

主「留」，即行筆要停滀、迂徐。又須變熟為生，忌俗、忌滑。

這裏說的是在用筆的速度、力度和方向的控制上，要把握得當。行筆要有「停滀」，不能只求迅速，不講求力度和方向的變化，否則就會造成浮滑的感覺。故此饒公說「主留停滀」是對付「俗滑」的主要方法。饒公認為，主留停滀與北宋米芾（1051－1107）說的「無垂不縮，無往不收」的含義相近，只要按無垂不縮、無往不收去用筆，就會見到「停滀」和「迂徐」。這與孫過庭講的「遲留」與「勁速」，意思大致相同。孫過庭的《書譜》講：

夫勁速者，超逸之機，遲留者，賞會之致。

孫過庭認為「遲留」與「勁速」是相對的，行筆「勁速」，可以表達「超逸」的氣息，而「遲留」可以表達「賞會」的風致。可見行筆的不同速度和力度，可以表達不同的情感，產生不同的藝術效果。饒宗頤教授在講解他的「論書十要」時說：

行筆「主留停滀」，是對付「滑」的主要方法，因為所謂「滑」就是用筆只求迅速，不講求力度的變化，所以造成了「浮滑」的感覺。唯有用「澀筆」可避免。

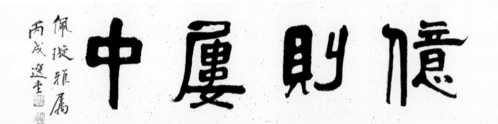

圖 3.15　饒宗頤書《億則屢中》

圖 3.16 饒宗頤書《大慈慧光聯》

183cm×45cm×2
高佩璇藏

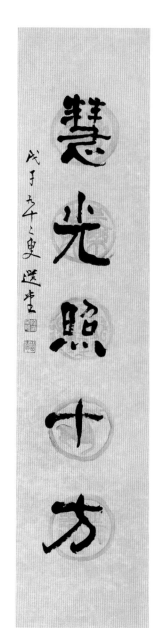
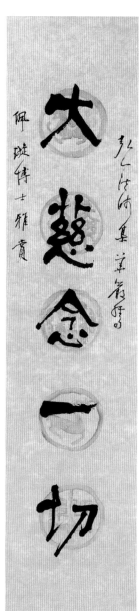

【釋文】

大慈念一切，
慧光照十方。

戊子九十二叟，選堂。

第四品

意

抒書法之意韻

▋導語

　　書法作為一門獨立藝術，書寫者最基本的目的是傳情達意。準確的「筆法」，熟練的造型，多彩的「書勢」，都是為了創作出豐富的「筆意」，以達到傳情達意之目的。

　　所謂「筆意」，就是點畫與字體造型所體現的神情意趣。書家的字不僅外形要美觀，更要有精神內涵。這是書法進入抒情寫意時的較高級階段的書法理論。如果說「筆法」是基礎，「筆勢」是手段，那麼豐富多彩的「筆意」就是書者要達到的目的，而作品的感人神采，就是藝術效果。

　　有書家認為，筆意情趣，暗合自然。原因是書法的基礎是漢字，而漢字的起源，是由於仰觀俯察，取法於星雲、山川、草木、蟲跡等各種形象而成的。字本身的點畫，就與自然界的一切動態有自相契合之處。故此，雖然字的造型在紙上，但它的神情意趣是與自然界的物象暗合的。書家的任務，就是通過一點一畫的造型安排，把它生動地表現出來，使其意趣橫生，以達寫意抒情的目的。

　　然而「筆意」造型的動因是「心意」，心意是一種欲達既定目標的自覺能力的心理狀態。書寫者的喜、怒、哀、樂、悲、憤、怨、仇，都對書法作品產生微妙的影響。明祝枝山（1460－1526）曾說：

> 喜則氣和而字舒，怒則氣粗而字險，哀則氣鬱而字斂，樂則氣平而字麗。情有輕重，則字之斂舒險麗，亦有深淺；變化無窮，氣之清和肅壯，奇麗古淡，互有出入。

這是說「心意」與「筆意」相互影響，「心意」潛意識地左右着「筆意」，筆意抒

發着書者的情感，相互交融。就如王僧虔在《筆意贊》中所説：

> 必使心忘於筆，手忘於書，心手達情，書不忘想，是謂求之不得，考之即彰。

沈尹默先生説，王僧虔所説的這種筆意，不是流於外感的形勢，而是講究神采，也就是作品的精神面貌。如圖 4.1，饒宗頤教授寫的隸書五言聯：「萬古不磨意，中流自在心。」該聯出自他的一首廣為傳頌的五言詩。此聯以平正為宗，正氣凜然，抒發出作者堅定不移的意志和鍥而不捨的精神。

圖 4.1　饒宗頤書《萬古不磨意 中流自在心》：饒公書舊句

水墨紙本
138cm × 34cm × 2

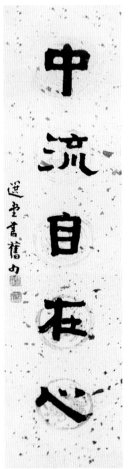
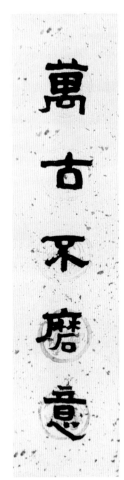

【釋文】
萬古不磨意，
中流自在心。
選堂書舊句。

【正文】

書之妙道，神采為上。①

一點一畫，意趣橫生。②

縱橫有象，不平而平。③

直者必縱，不直而直。④

間不容光，不均而均。⑤

築鋒下筆，不令其疏。⑥

末已成畫，意存勁健。⑦

點畫筋骨，自然雄媚。⑧

努如植槊，勒如橫釘。⑨

開張鳳翼，聳擢芝英。⑩

粗不為重，細不為輕。⑪

纖微向背，毫髮死生。⑫

【注釋】

① 書之妙道，神采為上。

「書之妙道，神采為上」，出自南朝王僧虔《筆意贊》。《筆意贊》是書法進入抒情寫意階段的書法理論。「神采」是指書法精神面貌的表現，他是相對於「形質」而言的。書家所寫的字，神采與形質，二者兼備，才算成功。也就是說，寫出來的字不僅要外形美觀，更要有豐富多采的精神內涵。饒公認為：

> 書法對書者來說，最主要的是能夠表現一個人的精神。不能簡單將其當作裝飾品，也不能只是將其當作一種視覺藝術。中國書法，不單是視覺的，更主要的是一種性靈的、心靈內涵的體現。

所以書者行筆要入木三分，輕重、疾徐、轉折、起伏之間，進退、往復之處，都要體現出動態的、活生生的節奏和韻律，以表達人們的神情意趣，從而創作出神采奕奕的藝術品。

如圖 4.2，王羲之《聖教序》中的「佛」、「道」、「猶」、「迷」四個字，每一個字所體現出的動態的、活生生的節奏和韻律，都會使觀賞者產生心靈的律動和心情的愉悅，臨摹者也會為之感動。

② 一點一畫，意趣橫生。

書法要成為書寫者抒發內心感情的藝術，達到既抒情寫意，又能感染他人的藝術效果，就要透過線條的變化，使每一點畫都有意趣，表達出感情。據史書記載，書法家鍾繇的弟子宋翼（151－230）作書，「平直相似，狀如算子，上下方整，前後齊平」，毫無意趣和表情，因而受到鍾繇的責備。於是宋翼潛心三年改跡，從此：

　　每作一波（即捺），常三過折筆；每作一撇，常隱鋒而為之；每作一橫，如列陣排雲；每作一戈，如百鈞之弩發；每作一點，如高峰之墜石；每作一趯，如屈折鋼鈎；每作一牽，如萬歲枯藤；每一放縱，如足下之趣（趨）驟。

總之，一點一畫，均有意趣。但這意趣是比喻，並非限於排雲、墜石、鋼鈎、枯藤等。不同的環境，不同的心境，即使是同一字，也要有不同的造型和表現手法，從而生出不同意趣，產生不一樣的筆意。

　　如王羲之《聖教序》中有 21 個「無」字，各有神采，無一相同。（見圖 4.4）

　　如圖 4.3，王羲之《聖教序》中的「山」、「性」、「之」、「旬」四字，筆畫不多，但一點一畫均有意趣。「山」字中間一豎畫，挺拔高聳，如高山昂止。「旬」字的折鈎，猶如鋼鈎一般。「之」字的一點，則極似高山墜石。

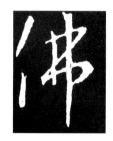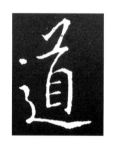

圖 4.2　王羲之《聖教序》字：「佛」、「道」、「猶」、「迷」

圖 4.3　王羲之《聖教序》字：「山」、「性」、「之」、「旬」

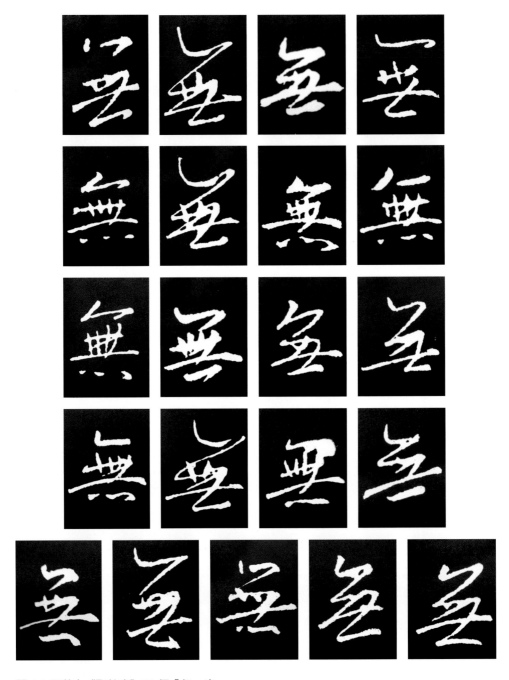

圖 4.4 王羲之《聖教序》21 個「無」字

③ 縱橫有象，不平而平。

「縱橫有象」這句話出自顏真卿《述張長史筆法十二意》的第一意。這一意主要講如何使「橫畫」生動而有意趣。原文是：

> （長史）乃曰：「夫平謂橫，子知之呼？」僕思以對之曰：「嘗聞長史示，令每為一平畫，皆須令縱橫有象，非此之謂乎？」長史乃笑曰：「然。」

意思是說每作一平畫（橫畫），都必須縱橫有象。所謂縱橫有象，沈尹默先生認為，書寫中每作一橫畫，自然意在求其平，但一味求平，必然流於滯板，失去意趣。這與橫鱗之規的含義相同，用「魚鱗」和「陣雲」來比喻「平而又不甚平」的橫列狀態，這正是橫畫的要求。孫過庭說：

> 一畫之間，變起伏於峰杪。

筆鋒在點畫中行，必然有起伏，起常有縱的傾向，伏則回到橫的方向，不斷一縱一橫地行使筆毫，形成橫畫，便有了如魚鱗、陣雲般的活潑意趣，達到了「縱橫有象、不平而平」的藝術效果。這實際是用「腕中鋒」的筆法，得到橫鱗之規的筆勢，取得了縱橫有象、列陣排雲的筆意情趣。

如圖 4.5，王羲之《聖教序》中「一」、「三」、「五」、「者」、「高」、「其」六字，所有橫畫那種橫鱗之規的筆勢，縱橫有象、列陣排雲的筆意，都體現得栩栩如生。

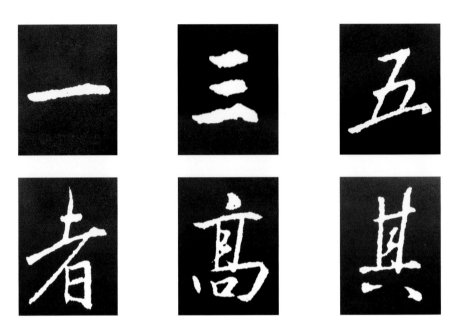

圖 4.5　王羲之《聖教序》字:「一」、「三」、「五」、「者」、「高」、「其」

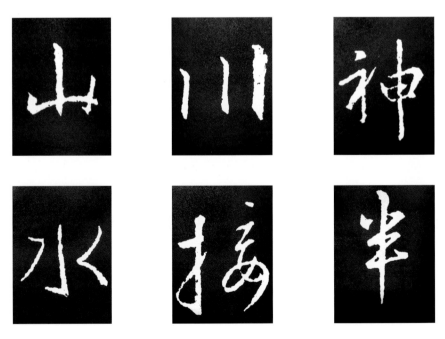

圖 4.6　王羲之《聖教序》字:「山」、「川」、「神」、「水」、「接」、「半」

④ 直者必縱，不直而直。

「直者必縱」出自顏真卿《述張長史筆法十二意》之第二意：

> 又曰：「直謂縱，子知之乎？」曰：「豈非直者縱，不令邪曲之謂乎？」
> （長史）曰：「然。」

這裏説的是如何使豎畫寫得有意趣。縱是豎畫，就在紙上寫成的形而言，對它的總體要求，自然是直而不使其邪曲。但在行筆時，就不能單勒單縱。如果一直把筆毫勒住，那筆就不能行動了，必然是勒中有縱，在不直中求直，才能把筆力貫入其中，使筆入紙，也才能寫出真正剛勁有力的直，在紙上又不顯得邪曲。這與「豎勒」之規的要求是相輔相成的。所以李世民説：

> 努（八法中「努」為豎畫）不宜直（這裏指的是一縱而下，沒有勒的直），
> 直則失力。

如圖 4.6，王羲之《聖教序》中：「山」、「川」、「神」、「水」、「接」、「半」這六字中的所有豎畫那種勒中有縱、不直而直的藝術效果，感人至深。

⑤ 間不容光，不均而均。

「間不容光」出自顏真卿《述張長史筆法十二意》，講的是字形結構中筆畫之間的空隙如何分配，才能生出筆意情趣。原文是：

> 又曰：「均謂間，子知乎？」曰：「嘗蒙示以間不容光之謂乎？」長史曰：
> 「然。」

「間」是指筆畫與筆畫之間，字體的各部分之間的空隙。這空隙要配合均勻，出於自然，距離不近不遠，就是「均」。但若縱畫與縱畫、橫畫與橫畫之間，相互距離排列得分毫不差，那就是狀若算子，反而覺得不勻稱、不耐看。這和橫、豎畫的平直要求一樣，要在不平中求平，不直中求直，此處就是不均處求均，使點畫間的空隙各得其所、恰到好處，連光線都透不過去。

如圖4.7，王羲之《蘭亭序》中的「此」、「流」、「世」、「少」、「茂」、「以」六字，筆畫與筆畫之間，字體各部分之間的空隙，並不均勻，有大有小，但不覺得不勻稱，反而感到和諧自然，整個字渾然一體，饒有靈氣。這就是「間不容光，不均而均」的藝術效果。

⑥ 築鋒下筆，不令其疏。

「築鋒下筆」、「不令其疏」出自顏真卿《述張長史筆法十二意》。原文是：

> 曰：「密謂際，子知之乎？」「豈不為築鋒下筆，皆令宛成，不令其疏之意乎？」長史曰：「然。」

「際」是指筆畫與筆畫相銜接之處，要用「築鋒下筆」，使其似斷實連，疏密得當。築鋒類似藏鋒，但用的筆力比藏鋒重，行筆時以鋒尖入紙，使點畫蒼勁有力，堅實不虛。兩畫出入處，點畫出入之筆跡，必須由筆鋒形成，逆入逆收，似連實斷，以達「密」的效果。「皆令其宛成，不令其疏」，是指兩畫出入銜接得宜，不露痕跡，無偏疏之弊。「築」有「搗」及「撞」的含意。如此，使用築鋒時的筆力，就如搗土築牆一般，堅實有力，準確得當。包世臣在《藝舟雙楫》中曾比喻石工鐫字：

> 紙猶石也，筆猶鑽也，指猶錘也。

　　如圖 4.8，王羲之《聖教序》中的「大」、「遐」、「玄」、「帝」四字，筆畫
與筆畫相銜接的地方，筆力堅實，似連實斷，自然天成，沒有偏疏感覺，反而感
到蒼勁有力，在銜接處讓人似乎聽見筆鋒撞擊紙面的聲響，堅實不虛，如石工鐫
字。

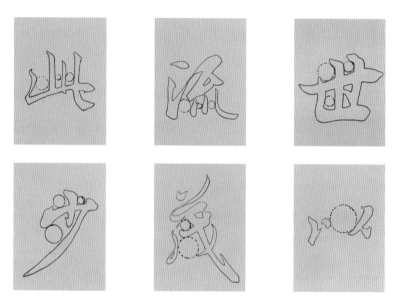

圖 4.7　王羲之《蘭亭序》字：「此」、「流」、「世」、「少」、「茂」、「以」

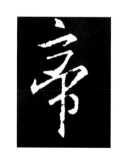

圖 4.8　王羲之《聖教序》字：「大」、「遐」、「玄」、「帝」

⑦ 末已成畫，意存勁健。

「末已成畫」出自顏真卿《述張長史筆法十二意》。原文是：

　　　曰：「鋒謂末，子知之乎？」曰：「豈非末已成畫，復使鋒健之謂乎？」
（長史）曰：「然。」

「末」即「端」的意思，「末已成畫」是指每一筆畫的收處，收筆一定要用鋒，即
要筆鋒最後離紙。如此不僅能使筆畫強勁有力，而且能為下一筆的中鋒用筆作好
準備。這與《九勢》「藏鋒」一條中指出的「點畫出入之跡」所說明的是同一個
道理。不過這裏重點說的是筆意，筆鋒出處尤其應當用鋒，使其強勁有力，只有
如此，才能體現出勁健的筆意。如果出鋒鋒尖散開，像散開的毛刷一樣，就成敗
筆。

　　如圖 4.9，王羲之《聖教序》中的：「緣」、「經」、「澤」、「陛」四字，筆畫
收處的鋒尖，也就是《九勢》「藏鋒」中的「出入之跡」，都顯得特別鮮麗生動，
筆筆強勁有力，而不輕滑。

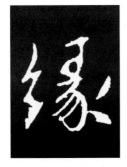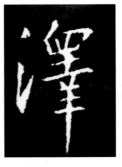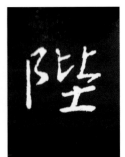

圖 4.9　王羲之《聖教序》字：「緣」、「經」、「澤」、「陛」

⑧ 點畫筋骨，自然雄媚。

這句話源自顏真卿《述張長史筆法十二意》，原文是：

> 又曰：「力謂骨體，子知之乎？」曰：「豈非謂趯筆，則點畫皆有筋骨，字體自然雄媚之謂乎？」長史曰：「然。」

這裏講的是如何使字體既雄強又姿媚。答案是只要「點畫皆有筋骨」，字體自然會雄強姿媚。而點畫筋骨之勢，來自筆力，所以「筆力」才是「骨體」。

這裏講明了筆力、筆勢和筆意的關係，至於如何變筆力為筆勢，以至體現筆意，那只有在一點一畫的書寫實踐中去體悟。

如圖 4.10，王羲之《聖教序》中的「慶」、「有」、「方」、「茲」四字，每一點畫，雄強有力，骨力通達，氣勢圓滿。三個長撇似有雷霆萬鈞之力，三個長橫畫亦有長矛衝刺之感，點畫轉折處亦筋骨相銜、似斷實連，充滿無限生機。

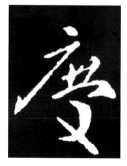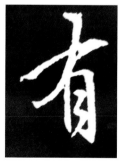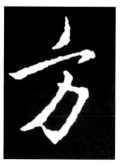

圖 4.10　王羲之《聖教序》字：「慶」、「有」、「方」、「茲」

⑨ 努如植槊，勒若橫釘。

　　這句話出自南朝王僧虔《筆意贊》。「努」是豎畫，「勒」是橫畫，把豎畫比喻為「槊」（長矛，古代兵器），把橫畫比喻為「釘」。槊與釘，都是剛直勁健的形象，這是要求書家的筆力，要呈現出槊釘般的剛勁氣勢，突出了字形要有雄強的一面。在蔡邕的《九勢》中，對橫畫與豎畫是用「橫鱗、豎勒之規」的筆法來體現筆勢，這裏是用比喻的方式來說明它們的筆意，那就是要體現出勁健雄強的意趣。

　　如圖 4.11，王羲之《聖教序》中的「十」「、年」、「其」、「寺」四字，橫畫如釘，豎畫如矛。勁健雄強的筆意，橫鱗豎勒的筆勢，都表現得淋漓盡致。

⑩ 開張鳳翼，聳擢芝英。

　　字形筆意除了表現剛毅雄健的一面外，還要有姿致風神的動態美。這裏用鳳凰展翼而飛，芝草華光煥耀來形容，如此才能形神兼備，如此意境才好用以表達人們的感情。

　　如圖 4.12，王羲之《聖教序》中的「承」字，開張的點畫線條宛如一隻鳳鳥在展翅飛翔，是一種動態美。「慧」字極像在山崖上的靈芝，華采靈動。「遂」字和「物」字，都開張和諧，線條優美，韻味十足，無論對書寫者，還是對觀賞者，都是一種美的享受。

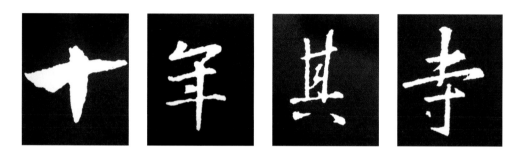

圖 4.11　王羲之《聖教序》字：「十」、「年」、「其」、「寺」

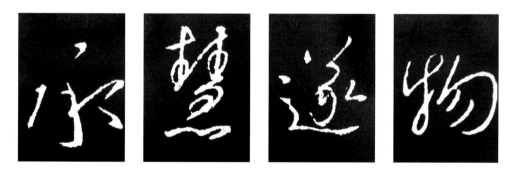

圖 4.12　王羲之《聖教序》字：「承」、「慧」、「遂」、「物」

⑪ 粗不為重，細不為輕。

　　這句話出自南朝王僧虔的《筆意贊》。原文是：

　　　　粗不為重，細不為輕，纖微向背，毫髮死生。

「粗、細」是指點畫的「形」，「重」、「輕」是指點畫線條中所包含的力度。這裏
是說，點畫中所包含的力度，不能以筆畫的粗細來衡量。如米芾所言：

　　　　得筆，則雖細為髭髮亦圓，不得筆，雖粗如椽亦褊。圓則入紙，筆力
　　　　重。扁則不入紙，筆力輕浮。

　　如圖 4.13，王羲之《聖教序》中的「萬」、「金」字，筆畫雖細，仍筆力重，
圓而入紙，不顯輕浮。而「福」、「骨」字，筆畫雖粗而重，同樣圓而入紙，不顯
浮滑。

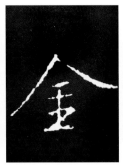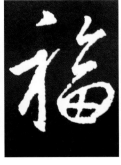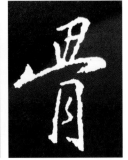

圖 4.13　王羲之《聖教序》字：「萬」、「金」、「福」、「骨」

⑫ 纖微向背，毫髮死生。

　　這是指行筆要專注細微曲折處，既要穩，又要準。向背起於纖微，死生別於毫髮。即細微之處，決定一個字的成敗。這與孫過庭在《書譜》中所說的「差之一毫，失之千里」是同一個道理。這其中應特別注意，不要只顧字的大致體勢，而忽視了下筆與收筆處。沈尹默先生認為觀其下筆處，是學習書法的唯一竅門，不可不知。

　　如圖 4.14，饒宗頤書「天真爛漫」四字匾額，宛如漢晉木簡中之草隸書，筆力雄勁，有移山拔海之勢。此種氣勢，蘊藏在一點一畫的毫髮之間，纖微向背，飛揚靈動。

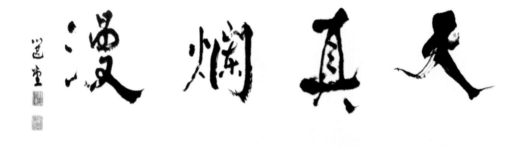

圖 4.14　饒宗頤《天真爛漫》匾額

水墨紙本
34cm×139cm
香港大學饒宗頤學術館藏

第五品

氣

逸書法之氣度

▎導語

　　「氣」是中華傳統文化的重要概念。「氣」的概念和表述，幾乎無處不在。文化意義上的「氣」，表現在文學、藝術、中醫，甚至意識形態領域裏，比如說，正氣、勇氣、志氣、豪氣、歪風邪氣等。同樣，「氣」的概念，在書法藝術理論中也佔有重要的地位。

　　書法之氣，集中體現在作品的精神內涵中。而這種精神內涵，主要由「三氣」所涵養：一是蘊藏在點畫中的「點畫之氣」，二是充盈在字體結構中的「結體之氣」，三是彌漫在整幅作品中的「章法之氣」。歷代書法家對此都十分重視，在不斷探索實踐的基礎上，提煉出不少經典論述，有許多珍珠寶藏，有待我們去開發和繼承。

　　運筆作書，人是主體，主體之氣，是書法之氣的來源和動因。人有浩然之氣，書必發強剛毅。把筆抵鋒，氣圓則潤，心正氣和，則契於妙。

【正文】

字有生命，氣血貫通。①

指實得骨，腕懸得筋。②

中鋒用筆，點畫氣圓。③

筋骨立形，神氣潤色。④

豎畫立體，撇捺舒氣。⑤

起承呼應，脈胳不斷。⑥

字字連貫，一氣相生。⑦

行氣充沛，氣韻生動。⑧

把筆抵鋒，正氣在胸。

正以立志，奇以用筆。⑨

開啟心智，淨化心境。⑩

運筆養氣，延年益壽。⑪

【注釋】

① 字有生命，氣血貫通。

　　自從書法成為一門獨立的藝術之後，書法家們就把書法作品本身看作是有生命的形體，最主要的表現是氣、血、筋、骨之說。早在三國時，魏書法家衞瓘（220—291）曾說：「我得伯英（張芝）之筋，恆（衞瓘之仲子）得其骨，靖（索靖）得其肉。」之後，王羲之的老師衞夫人，在其《筆陣圖》中也有「骨、肉」之說：

　　　　善筆力者多骨，不善筆力者多肉。多骨微肉者謂之筋書；多肉微骨者謂
　　　　之墨豬。多力豐筋者聖；無力無筋者病。

　　南朝王僧虔《筆意贊》中，論述「骨」與「肉」的筆意是：

　　　　骨豐肉潤，入妙通靈。

　　至宋代，蘇軾在骨肉之外，又加了神、氣、血三個元素：

　　　　書必有神、氣、骨、肉、血，五者缺
　　　　一，不成為書也。

如此，書法作為藝術品，就成為筋骨立形、神氣皆備的生命形體。

圖 5.1　蘇軾書《豐樂亭記》（局部）

② 指實得骨，腕懸得筋。

　　如何才能用骨得骨，用筋得筋呢？清代書法家劉熙載在《藝概》的〈書概〉一章中說：

> 　　字有果敢之力，骨也；有含忍之力，筋也。用骨得骨，故取指實；用筋得筋，故取腕懸。

他認為字要有骨有筋，果敢有力，就得握筆「指實」，運筆「懸腕」。而包世臣認為：「筋者鋒之所為，骨者毫之所為，血者水之所為，肉者墨之所為。」唐太宗李世民則認為，「筋、骨、血」歸根到底是「心、氣、神」所為。他在《指意》中說：

> 　　夫字以神為精魄，神若不知則字無態度也。以心為筋骨，心若不堅，則字無勁健也。⋯⋯用鋒芒不如沖和之氣。

　　他們三人講的都有一定道理，不過角度不同而已。劉熙載是從握筆運毫的書寫實踐講的，包世臣是從「筋、骨、肉」與筆鋒、筆毫及水墨的關係講的，而唐太宗則是從作品之氣與主體之氣（人）的關係上講的。顯然還是唐太宗站的角度更高一點，把書法藝術效果提升到「心、氣、神」這一精神的層面、哲學的高度，體現了他的帝王之氣。但作為書寫者，還是「指實得骨、腕懸得筋」來得更實際一點。

　　如圖 5.2，古人常說詩、書、畫一家，饒公最善於詩書畫「三合一」表現同一個主題。這幅作品，正如詩中所說：「下筆心隨雲起時」，「以心為筋骨」，心堅定而字勁健。

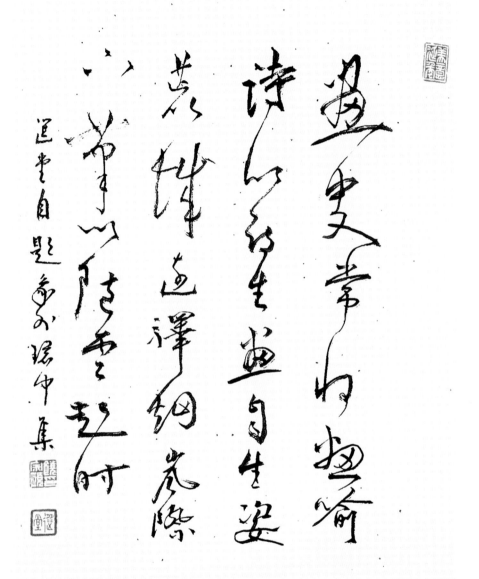

圖 5.2　饒宗頤書《題象外寰中集》

水墨紙本
41cm×32cm
2004 年

【釋文】

畫史常將畫喻詩，
以詩生畫自生（添）姿，
荒城遠驛煙嵐際。
下筆心隨雲起時。
選堂自題象外寰中集。

③ 中鋒用筆，點畫氣圓。

　　字的點畫之氣，體現在橫、豎、撇、捺等點畫的運筆造型上，其中最基本的是中鋒筆法，唯中鋒用筆，才是點畫圓潤可觀、富於生命力的不二法門。清初笪重光在《書筏》指出，要使字氣圓而秀潤，唯有中鋒用筆，他說：

　　　　古今書家同一圓秀，然惟中鋒勁而直、齊而潤、然後圓，圓斯秀矣。

　　筆筆中鋒，方能力貫其中，氣血充盈，圓潤可觀。這也就是我們在第二品「法」中講的，中鋒筆法是千古不易的根本大法。要想書法有氣韻，中鋒筆法是根本。

　　如圖5.3，王羲之《聖教序》的「風」、「神」、「其」、「足」，筆筆中鋒，一點一畫「勁而直，齊而潤，圓而秀」。

　　如圖5.4，這是熊秉明教授從趙孟頫的《望江南淨土詞》和《送秦少章序》兩帖中，選出的一些有敗筆的字。熊教授認為這些字，捺筆未能寫好，或太短促而不舒展（如「余」字），或太長而顯得拖沓（如「文」、「超」、「朱」），或波折不順向或佝僂（如「念」、「金」、「入」、「又」），這樣的敗筆透露出書者心理上的隱結。但由於所有點畫仍是筆筆中鋒，故「雖敗筆亦圓」，所以並沒有影響整帖作品的雄強秀美。這與黃山谷評論蘇東坡寫的「戈」字旁有毛病一樣，他認為「雖有病處，乃自成妍」。

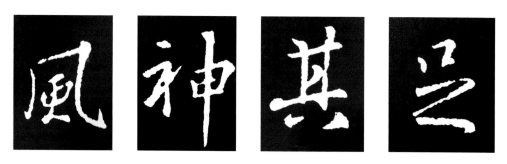

圖 5.3 王羲之《聖教序》字:「風」、「神」、「其」、「足」

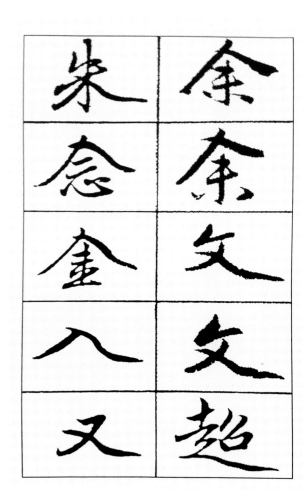

圖 5.4 趙孟頫的捺筆

④ 筋骨立形，神氣潤色。

　　唐張懷瓘在《文字論》中說：「以筋骨立形，以神情潤色。」他說，「神情」是一種「可畏」、「可敬」的神采。書法作品不僅要有得筋得骨的形質，更要有可畏可敬的神情。字的生命感就體現在「筋骨」的立形、「神采」的顯現，以及「氣血」的充盈上。正如清包世臣在《安吳論書》中所說：

　　　　字有骨肉筋血，以氣充之，書之六局，以氣為主。

他把「書之氣韻」放在了重要的位置，而鄧以蟄（1892－1973）更認為：「氣韻是書法藝術的生命。」

　　如圖 5.5，王羲之《聖教序》中，「水」、「之」、「比」、「先」四字，豎畫立體，橫畫執使，氣充滿，脈絡貫通，形神兼備。

圖 5.5　王羲之《聖教序》字：「水」、「之」、「比」、「先」

⑤ 豎畫立體，撇捺舒氣。

書法作品的筋、骨、氣、脈及神情意趣，都體現在點畫、撇捺、絲牽、勾點、分佈等造型安排上。笪重光在《書筏》中說：

> 筆之執使在橫畫，字之立體在豎畫，氣之舒展在撇捺，筋之融結在扭轉，脈絡之不斷在絲牽，骨肉之調停在飽滿，趣之呈露在釰點，光之通明在分佈。

至於在書寫實踐中，橫畫如何執使，豎畫如何立形，撇捺如何舒氣，筆畫銜接處如何扭轉才能使筋骨融結，絲牽如何筆斷意連才能使其脈絡不斷，用筆如何調停才能骨豐肉潤，筆畫與筆畫之間如何分佈才能間不容光，使字體通明，這在第二品「法」、第三品「勢」、第四品「意」中都有具體講解，書家只有在書寫實踐中逐步體悟其真諦。

如圖 5.6，王羲之《聖教序》中，「是」、「有」、「大」、「之」四字，撇捺舒展大氣，上下相承，左右回顧，氣血充盈，一氣呵成。

圖 5.6　王羲之《聖教序》字：「是」、「有」、「大」、「之」

⑥ 起承呼應，脈絡不斷。

　　在運筆過程中，點畫之間的前後呼應，對於氣脈在字體中的運行，起着重要的作用。笪重光在《書筏》中說：

　　　　起筆為呼，承筆為應，或呼疾而應遲，或呼緩而應速。

這是說，點畫之間，交相呼應，筆斷意連，才能氣脈貫通。這其中遊絲牽帶，宛如人體的經絡，起着重要的作用。如笪重光所說：「脈絡之不斷在絲牽。」而絲牽必須「堅利多鋒」方能奏效。他說：

　　　　人知直畫之力勁，而不知遊絲之力更堅利多鋒。

所以，遊絲牽帶只有堅利多鋒，方能脈絡不斷，筆斷意連，氣血充盈。

　　如圖 5.7，王羲之《聖教序》中，「區」、「妙」、「若」、「慈」四字遊絲牽帶，堅利多鋒，起承呼應，圓轉流麗，有形與無形之間，絲牽利鋒出入處，有「氣」貫連，給人以脈絡暢通的美感。

　　如圖 5.8，王羲之《聖教序》中，「空、外」及「未、足」四字，中間聯線為中鋒行筆軌跡，可以形象地看出，起筆與承筆相互呼應，點畫之間、字與字之間，遊絲牽帶，穿行其間，筆斷意連，氣脈貫通。

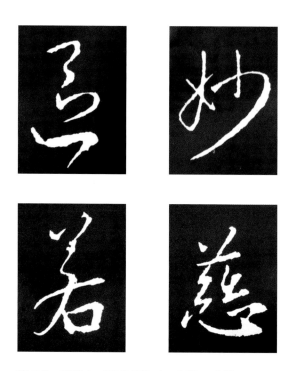

圖5.7 王羲之《聖教序》字：「區」、「妙」、
「若」、「慈」

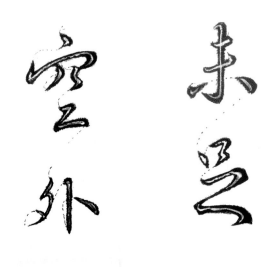

圖5.8 王羲之《聖教序》字：「空、外」、「未、足」

⑦ 字字連貫，一氣相生。

　　書法之氣，上面講了「點畫之氣」與「結體之氣」。點畫之氣要「圓潤」，結體之氣要「充盈」。而就整幅書法作品而言，還要看「章法之氣」。章法之氣，如豎寫，橫要看「行氣」，縱要看字與字之間的連貫之氣（橫寫反之）。就豎寫而言，首先要看字與字之間的連貫之氣，正如姚孟起（生卒年不詳）所說：

　　　　欲知後筆起意在前筆止，明乎此，則筆筆呼應，字字接貫，前後左右，
　　　　自能一氣相生矣。

一氣相連，不僅是字與字之間，前一行末一字與後一行第一字也要筆斷意連。如此上下相承，左右圓轉，無使勢背，這一切都是為了在有形與無形之間，使「氣」流動起來，從而產生一氣貫之的整體性與一致性。

　　如圖5.9，饒公臨《傅山句》：「巖懸青壁斷，地險碧流寒。」字與字上下相承，起承相應，遊絲牽帶，川流其間，宛如高山峻岸上的瀑布，奔騰而下，體現出「地險碧流寒」的別樣景致。

圖 5.9　饒宗頤臨《傅山狂草句》

水墨紙本
138cm×35cm

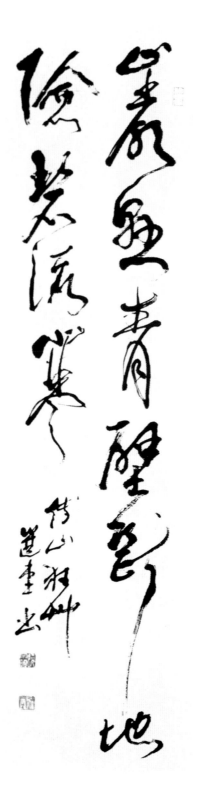

【釋文】

嚴懸青壁斷，
地險碧流寒。
傅山狂草。選堂書。

⑧ 行氣充沛，氣韻生動。

「章法之氣」對整幅作品的氣韻美和空間美至關重要。只有行氣充沛，才會氣韻生動，產生氣韻美和空間美。饒公認為：

> 書法藝術的韻律性要從整幅字陣的結合上去理解。書必成陣，佈陣分行，字陣的韻律性是以「行」為基本單位。行的離合、分佈，全賴「氣」以聯貫之，謂之「行氣」。「行氣」能行於其間，無論字體如何歪斜欹側，大小不論，以至草隸兼施，都能得到上下一貫，圓融具足。

清代書法家何紹基主張「氣要圓」，「氣貫其中則圓」。書法藝術的行氣分佈，多主不整齊，以「參差」取得純任天然的天趣之美。另外，「布白」的安排，於無字處下功夫來處理空間美，使得行氣充沛、疏密得當，才能氣韻生動、滿紙生輝。

如圖 5.10，饒宗頤草書《心經》，行氣充沛，氣韻生動，筆勢躍騰，神態畢肖，如飛龍在天。

圖 5.10　饒宗頤書《〈心經〉雙幅》

水墨紙本
132cm × 26cm × 2
2001 年
香港大學饒宗頤學術館藏

⑨ 把筆抵鋒，正氣在胸。
　　正以立志，奇以用筆。

　　清代書法家劉熙載提出「凡論書氣，以士氣為上」。人是書法個性風格的主
體條件，書法是人與紙筆的互動，而人是主體。書法之氣，是書法作品所給予人
的那種大氣磅礴的美感，主要表現在點畫的靈動、結體的氣勢和整幅作品的氣韻
美和空間美上。書法所展現的那種氣韻生動的浩然之氣，是「人氣」所賦予它
的，「人氣」是書法之氣的本原。這裏所說的「人氣」，首先是氣慨的「氣」，主
要是指人的精神狀態。其次是指力氣的「氣」、氣血的「氣」，主要指人的身體
狀態。所以饒公主張：

　　　　正以養氣，奇以治學，在書畫、詩詞上，要正以立志，奇以用筆。

奇崛多姿，正氣凜凜，以養浩然之氣。

　　如圖 5.11，顏真卿的《祭侄文稿》，下筆馳縱，乾濕兼用，筆勢雄奇，神采
恣肆，字字句句無不散發着大義凜然的悲壯氣概。

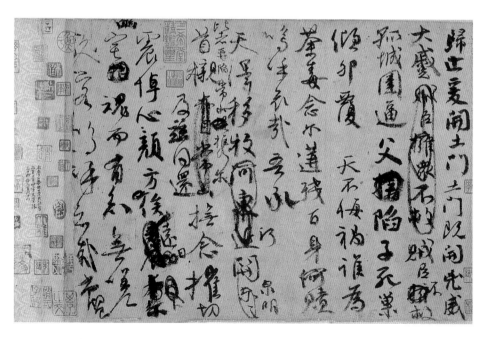

圖 5.11　顏真卿《祭侄文稿》

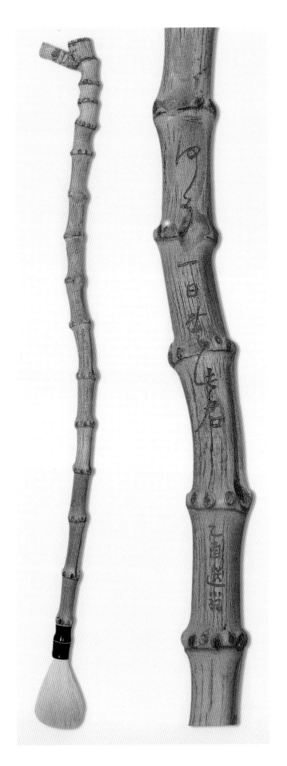

⑩ 開啟心智，淨化心境。

宋代書法家米芾說：

> 一日不書，便覺思澀。

這不僅僅說明米芾勤奮，每天都練字，更說明一個道理：書法能開啟一個人的心智，訓練一個人的思維，不使之「思澀」。書法已成為米芾的精神需要。饒公有一支茅龍筆，筆桿上刻着：

> 何可一日無此君。

書法也已成為饒公的精神需要。書法是自我內涵的表現，也是開啟人們心扉的一把鑰匙。願更多的人，拿起這把鑰匙，開啟心智，淨化心境。

圖 5.12　饒宗頤的茅龍筆上刻了「何可一日無此君」

⑪ 運筆養生，延年益壽。

　　書法之氣，源自人氣。反過來，通過書法練習，也可使人調和氣息，收斂元神，凝神聚氣，達到修身養性、運氣養生的目的。饒公認為：

　　　作書運腕行筆，與氣功無殊。精神所至，真如飄風湧泉，人天湊泊，尺幅之內，將磅礡萬物而為一，其真樂不啻消遙遊，何可交臂失之。

98 歲高齡的饒公，仍天天以書法為樂。他除運腕行筆外，還常練空中書法，運氣養生。有人統計古代書法家平均壽命在 70 歲以上（當時的平均壽命為 40 歲左右），現代書法家的壽命在 90 歲以上。運腕行筆確實可以調和元氣，延年益壽。

圖 5.13　饒宗頤書《蘇東坡答謝民師論文帖卷》句

【釋文】
大約（略）如行雲流水，初無定質，但常行於所當行，常止於所不可止。
東坡答謝民師書句。辛卯，選堂。

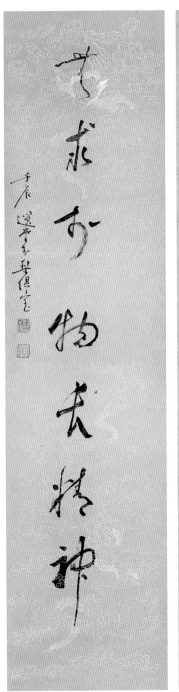
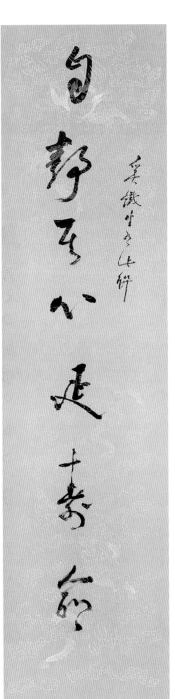

圖 5.14 饒宗頤書《自靜其心
延壽命 無求於物長精神》聯

水墨紙本
2012 年

▎按語

書法家大多博學多才

歷史上的大書法家，無不才華出眾，博學多才。東漢大書法家蔡邕，通經史、音律，善辭章、天文，官至中郎將，還是大文學家。曹魏著名書法家，楷書創始人鍾繇，官至太傅，是當時著名的政治家、軍事家。女書法家蔡文姬、衞夫人同樣博學多才，建樹頗豐。蔡邕的女兒蔡文姬 23 歲時，被匈奴擄去，納為左賢王妃，居匈奴十二年。建安十三年（208），曹操感念與其父的交情和文姬的才華，派使者攜黃金千兩、白璧一雙，把她贖了回來。當曹操得知文姬家藏的四千卷書已毀於戰火時，非常失望，於是文姬憑記憶默寫出其中四百篇文章，可見文姬才情之高。晉代著名書法家衞夫人，不僅精通書法書論，還親手培養出書聖王羲之，使中國書法傳承千秋。學問是相通的，書法作為自我心靈內涵表現的藝術，必然會對其他領域的創新與發展，起着重要的心靈滋潤作用。

美

品書法之美學

導語

　　中國書法的美學元素，主要來自三個方面：一是象形文字漢字。漢字是書法之美的基礎元素。二是中華傳統美學觀念。書法的主體是人，人的文化背景和品格，直接影響着書法作品的神采。這是書法的主體性美學元素。三是書體。篆、隸、楷、行、草，各有其美，這是歷史傳承下來的，書體演變而產生的美學元素。

　　中國傳統美學一向為溫柔敦厚的觀念所主導，但書法之美所包含的美學觀念卻廣闊得多：除溫柔敦厚外，還有雄強剛健，偉岸莊重，放逸曠達，姿媚婀娜……大致包括了人的藝術美感的所有方面。孫過庭在描寫書法之美時，用比喻的手法，幾乎窮盡了日月山川、天地人靈。他在描述書法之奇、異、資、態、勢、形之美時說：「觀夫懸針垂露之異，奔雷墜石之奇，鴻飛獸駭之資，鸞舞蛇驚之態，絕岸頹峰之勢，臨危據槁之形。」而書法的這種奇異、形勢之美的表現形式，是點畫線條的千變萬化，以及在點畫線條中所包含的力度。在美感上的表現就是「或重若崩雲，或輕如蟬翼；導之則泉注，頓之則山安；纖纖乎似初月之出天崖，落落乎猶眾星之列河漢」。這種「初月出天崖，眾星列河漢」之美，「同自然之妙有，非力運之能成」，是一種純任自然之美。這是書法之美的最高境界。饒公認為，書法、繪畫的純任自然之美，是最高層次的美。他說：

　　　中國各種藝術，包括繪畫、書法、篆刻等都反對堆砌及造作，而以純任自然為最高層次。當然這個所謂自然，亦要有這項藝術所需要的美感。

　　人們常說的「書道法自然」就是這個意思。但是，不同時代、不同的美學觀點，對書法之美的標準有不同的看法，有的甚至截然相反。

　　儒家認為，美是人的自然需要，書法之美是人通過書法這種有效的工具，感動人的善心，助教化，成人倫。反過來，書法作品則體現人的品格，欣賞書法也就是欣賞人格。漢末揚雄（前53－18）說：「書，心畫也；聲畫形，君子小人見矣。」明末項穆在《書法雅言》中說：「論書如論相，觀書如觀人。」所以儒家認為，書法之美，也就是人的品格之美。而人品之美的標準是「中庸致中和」。一直以來，儒家在書法上的最高理想就是「中和」，儒家書法之美的最高境界就是「中和之美」，而王羲之就是儒家所推崇的唯一達到這種境界的書聖。

　　道家精神，追求放逸曠達，高朗清遠，灑脫飄逸，風清素韻；在書法上，道家讚賞順應自然、天性率真的飄逸之美。

　　儒家思想的書評家與道家思想的書評家，對書法作品的品評，有時會截然相反。比如對於顏真卿的書法，明謝在杭（1567－1624）批評說「顏書雖莊重而痴肥，無復俊宕之致」，並借用李後主的話，指顏字像「叉手並腳田舍漢」，缺乏「天然之姿」。熊秉明認為這種批評「就像要求一株老松同時具有風竹的婀娜，是可笑的」。明末馮班（1602－1671）就與謝在杭的觀點完全相反，他說：

　　　　魯公書如正人君子，冠佩而立，望之儼然，即之也溫，米元章以為惡俗，妄也，欺人之談也。

這說明思想觀點不同，對書法之美的審美標準也會隨之不同。

　　時代不同，書法之美的內涵也會不同。書法之美是隨着時代變遷而變化的。所謂「晉尚韻，唐尚法，宋尚意，元明尚態」，簡要地講明了不同時代的審美內涵的重點和變遷。

　　數千年來，中國書法之美的內涵豐富，千變萬化，而唯一不變的書法之美的

楷模，就是王羲之。儒家讚賞他的中和之美，道家讚賞他的飄逸之美，唐、宋、元、明、清，歷朝歷代都尊他為書聖。

　　王羲之的書法之美，幾乎是永恆的。

圖 6.1　饒宗頤書《中庸致中和》

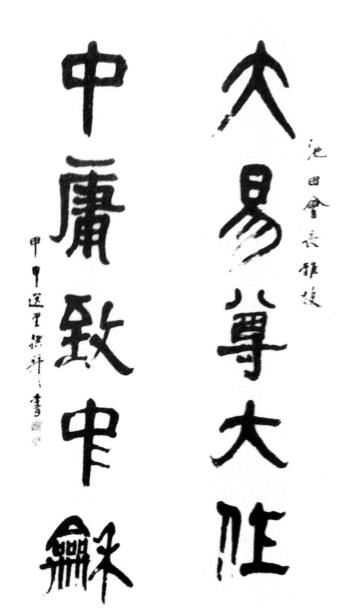

【釋文】

大易尊大作，中庸致中和。

甲申選堂撰並書。

【正文】

書法之美，根植漢字。①

形聲結合，均衡之美。②

剛柔相濟，中和之美。③

天性自然，飄逸之美。④

書道琴理，韻律之美。⑤

書必成陣，空間之美。⑥

大篆小篆，圓勁古雅。⑦

古隸漢隸，方勁古拙。⑧

楷書雄強，結構天成。⑨

行書瀟灑，遒媚勁健。⑩

草書豪放，風捲雲舒。⑪

開張歪斜，欹側之美。⑫

【注釋】

① 書法之美，根植漢字。

　　漢字是書法的基礎，而書法是漢字的藝術化書寫，書法的基礎美學元素，源於漢字本身。饒公認為：

> 中國文字中，所構成的形文、聲文、情文三樣東西一個看得見，一個聽得見，一個在心裏頭，能看，能聽，有感情，也能思考，這是漢字的一大特點，也是構成書法美的一個重要基礎。

所以，書法的美學元素，首先來自漢字之美，這是書法藝術化過程中，最根本的基礎美學元素。魯迅在《漢文學史綱要》中講：

> 中國文字具有三美：意美以感心，一也；音美以感耳，二也；形美以感目，三也。

這三美表現在書法上，就是意趣之美、韻律之美和結體之美。文字形聲結合的均衡之美，進而形成體勢，轉化為筆畫就是大中見小、密中有疏的交錯美。

② 形聲結合，均衡之美。

　　中國文字，有許多形聲字，一邊表形，一邊表聲，構成一定的規範，形聲結合，左右對稱，上下均衡，構成一種對稱之美、均衡之美。形、聲結合如「賀」字，「貝」為形符，表示財物，「加」為聲符，義為贈送禮物相慶賀。「恩」字，從心，形聲字，「心」為形符，「因」為聲符，義為恩惠。饒公認為：

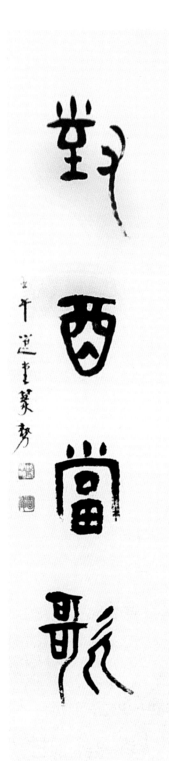

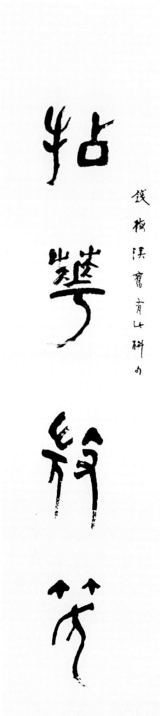

圖 6.2　饒宗頤書《拈花微笑
對酒當歌》

水墨紙本
132cm×33cm×2
2002 年

【釋文】
拈花微笑，對酒當
歌。
壬午選堂篆勢。

　　漢字起源於圖畫，主要表意，輔以表音。漢字是方塊字，它構成的基本條件離不開方、圓、平、直，可以說是全靠幾根線條縱橫交錯的排比，構成書法的字樣，給人以各種各樣的美感。如倉頡造字的六種方法之一的「會意」造字法，是如「止戈為武，人言為信」，它的會意感人肺腑。再如「無」字，是由上邊一個篆體字「林」字，下邊加一個「亡」字組成的篆體字演化而來的。原意是樹林都死了，也就無了，這個意念很符合生態環保意識。

漢字的形、聲、義都為書法家提供了廣闊的想像和藝術創作空間。

　　如圖 6.3，《聖教序》的「悟」字，「心」為形符，「吾」為聲符，其義為理解、明白。「忄」與「吾」左右搭配均衡，中間留白雖大，但以絲牽相呼應。「忄」的兩點左低右高，中間豎畫有律動，且與「吾」相呼應。「吾」以草法，運筆上下呼應，節奏以三拍相應，充滿韻律美與均衡美。「馳」、「偽」、「驚」也各具均衡之美。

圖 6.3　王羲之《聖教序》字：「悟」、「馳」、「偽」、「驚」

③ 剛柔相濟，中和之美。

　　儒家思想的書評家，把「中和之美」作為書法的最高境界。饒公認為：

　　　　所謂「中和之美」，其實就是不造作，是一種自然地達到美感的境界，
　　自然地達到了「無過無不及」的境界。這是中國傳統的一種美的標準，也是
　　傳統藝術創作的心態和審美觀。

「中和」源於《中庸》：「喜怒哀樂之未發，謂之中。發而皆中節，謂之和。中也
者，天下之大本也。和也者，天下之達道也。致中和，天地位焉，萬物育焉。」
在書法上，以王羲之為例：在結字上，不取絕對的「方」，也不取絕對的「圓」，
而講究「方圓兼備」；在用筆上，不着意於全部藏鋒，也不故意全部用筆外拓，
而純任自然地藏鋒或露鋒；就整幅書法的結構而言，也講究上下左右相互輝映，
不一定完全平平正正，也不一定求險求怪，而是自然而然地表達一種美感。這就
是剛柔相濟的中和之美。儒家思想書評家們把王羲之樹立為楷模，他們認為在千
變萬化的書法風格中，唯有王羲之能肩負起「同流天地，翼衛教經」的重任。

　　「儒」字是由一個「人」字和需要的「需」字組成的，因此有一種解釋是，
把儒學解釋為「人的需要」的學說。儒家在藝術上把美和善兩個觀念統一起來，
藝術美包含人的精神成分，藝術美高於自然美。在書法上就追求剛勁、雄強、茂
美、酣厚、雄渾、豐偉、大氣磅礴。故此儒家思想的書評家們，從人格到作品，
都推崇顏真卿為儒家的楷模之一。

儀使上柱國魯郡開
國公顏真卿立德
踐行當四科之首蘂
文碩學為百氏之宗
忠讜罄于臣節貞

勅國儲為天下之本師
導乃元良之教將以
本固必由教先非求中
賢何以審諭光祿大

圖 6.4　顏真卿書《告身帖》

④ 天性自然，飄逸之美。

儒家認為藝術美含有人的精神成分，藝術美應放在自然美之上。而道家認為，自然美是未經人工破壞的、更純粹的、更廣泛的美，因而自然美是最高層次的美，藝術美應力求趨近自然美，就是孫過庭説的「同自然之妙有」。由此出發，道家思想書評家認為，天性自然的飄逸之美，是書法所追求的至美境界。

什麼是天性自然？熊秉明教授認為：「道家所講的天性是指順應自然，任性率真，個體和外界兩不相害的態度，天性不同於個性。」一般意義上的個性，會讓人想到「個性倔強、不屈不撓、我行我素、特立獨行。個性與外界有一種對抗性」。這種「順應自然」的觀點應用在書法上，就是要求書寫者要有灑脱飄逸、高蹈遊外的放逸人格，創作中要有「無為」的精神狀態，書法作品要讓欣賞者感覺趨近自然，而作品的最高理想是有飄逸之美的「逸品」。

所謂飄逸之美，就是把美與自然相結合，主張書寫者的人格上要「曠達」、「超邁」、「放任不羈」，崇尚清靜無為，書法作品上追求「空靈」、「清虛」、「簡澹」、「天然」，人天相泯。

熊秉明教授認為，在中國書法史上，有道家傾向的代表書家是唐褚遂良（596－658），最有意識地追求道家放逸精神的是董其昌（1555－1636）。董其昌的字與畫都充分表現出一種疏放、閒散的風格，他自己稱為「平淡天真，教外別傳」（見圖 6.5）。

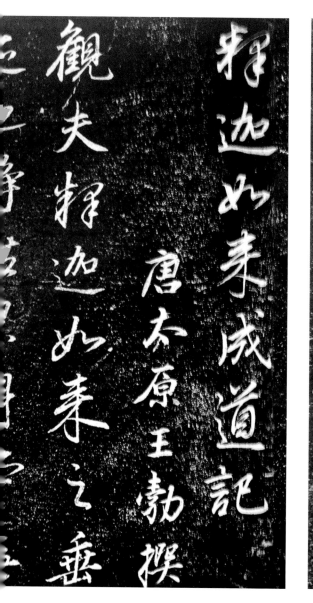

圖 6.5　董其昌書法《釋迦如來成道記》

圖 6.6　饒宗頤書《布袋和尚》新畫面說明

設色紙本立軸
278cm×68cm
澳門藝術博物館藏

【釋文】

手把青秧插滿田，低頭便見水中天。
六根清淨方為道，退步原來是向前。
布袋和尚造像，並錄其詩偈。八十九叟選
堂於香島梨俱室。

圖 6.7　饒宗頤書《陶鑄古今》

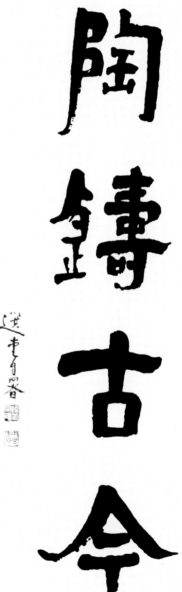

【釋文】

陶鑄古今
選堂自署。

⑤　書道琴理，韻律之美。

　　饒公認為，書法的韻律美，主要體現在筆畫與筆畫間、字與字之間的先後銜接，以及疾、徐、斷、續、聚、散的節奏上，這是動態的，就像音樂演奏時的旋律一樣。這就是書法的韻律之美。他還說：

　　　　天下萬物，尤其是各種藝術之間，其理相通，音樂與書法的基本原理也是相通的。琴道與書道都是以心運手，以手運作，書法行筆中線條的輕重、疾徐、轉折、起伏之間，正如琴道中吟猱、進退、往復之節奏。如此，書法與古琴都同樣可用線條的韻律來尋求它的美。可以說音樂是流動的書法，書法是生命的音樂。

書法和中國音樂都是以獨特的線條藝術構成它獨特的時空觀。書法的韻律性既體現在每個字的書寫過程中，也體現在整幅字陣的縱橫排列與行氣貫通中。

⑥　書必成陣，空間之美。

　　一幅書法作品，除了欣賞字的點畫及結體之美外，還要看它的佈陣。饒公認為：

　　　　書法的佈陣，多主不整齊，用「參差」以取得天趣之美。天趣，即純任自然而不尚人為。由於書寫者有很自由的舒展空間，上下左右，盡情發揮，故書者可以盡情暢快地作大幅度的筆陣，字與字，行與行，或疏或密，曲盡字勢，以獲得疏密之美。疏密與文字書寫時用筆的輕重疾徐所形成的旋律之美，就有如音樂變化起伏的節奏，進行多層次的線條之美的組合，筆觸的多樣性變化，筆力的充分表現，就構成了它的韻律和空間之美。

　　而空間之美的形成，除行氣貫通外，還要依靠「布白」的安排。一紙一幅之間，下筆馳縱，字與字的關係十分微妙，「着字處為筆墨，無字處為空白。空白處有它的空間位置，其重要性不在有字處之下」。「能在無字處下功夫，即有體會『布白』之美」。線條美，疏密美，布白美，共同組成了整幅字的空間美。

　　書法的「布白」就像音樂上的「空拍」一樣，同樣是作品的重要組成部分。

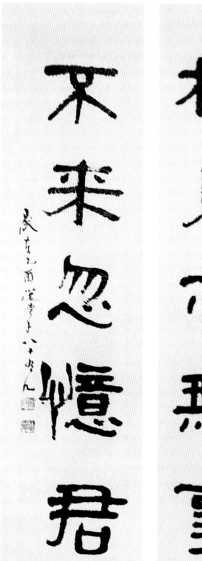

圖 6.8　饒宗頤書隸書五言聯

水墨紙本
138cm×33cm×2
2005 年

【釋文】
相見亦無事，不來忽憶君。
歲在乙酉，選堂時年八十有九。

⑦ 大篆小篆，圓勁古雅。

　　中國文字，在甲骨文之後，就是大篆、小篆。大篆由周宣王時代的史籀所創，小篆由秦代李斯及胡毋敬簡化大篆而創。李斯最著名的小篆是「泰山刻石」。篆書是書體的第一典型，圓勁古雅，筆力強勁。它的古意古趣，在今人看來，是一種古雅之美。

　　如圖 6.9，李陽冰《滑台新驛記》。李斯之後，歷兩漢、魏晉至隋唐，近千年篆書逐漸式微，至唐代篆書家李陽冰（生卒年不詳）承玉筋筆法，在體勢和線條上進行了創新，線條由平整變為婉曲流動，「以瘦勁取勝」。李白曾作詩讚揚他的篆書「激昂風雲氣，終協龍虎精」，還說「吾家有季父，傑出聖代英」，「落筆灑篆文，崩雲使人驚」。

　　如圖 6.10，鄧石如（1743－1805）篆書《心經》。清代篆書在造型及筆意上，又有創新。最有代表性的篆書家就是鄧石如。

圖 6.9　李陽冰篆書《滑台新驛記》

【釋文】
行為征邑，得也可用。
違則也六，利撝謙不。

圖 6.10　鄧石如書《心經》（局部）

⑧ 古隸漢隸，方勁古拙。

　　隸書至今已有兩千多年的歷史，從戰國至西漢中期的隸書稱為「古隸」，東漢成熟期的隸書稱為「漢隸」。有一種說法認為，隸書的產生，是由秦朝的下級官員在行文中簡化小篆而創立的書體，這些官員屬於「隸人」，故稱其為「隸書」。在書法發展史上，隸書是漢字形態中第二階段的典型，是一種承前啟後的書體。在字形結構上，它奠定了漢字方塊的基礎；在藝術造型上，隸書有三美，即筆畫美、字形美、章法美；在意境上，有莊重嚴整、方勁古拙之美。

　　如圖 6.11，186 年所建的張遷碑，雖不如曹全碑般唯美，但它有樸實無華的結構、剛毅的波勢，別有一種豪放的風格，亦顯出方勁古拙之美。

　　如圖 6.13，饒公書《鄭谷口隸書五言聯》，「瀹茗誇陽羨，論詩到建安」。饒公對清代鄭谷口（1622－1693）、伊汀州（1754－1815）、金冬心（1687－1763）諸家隸書之奇肆多有稱讚，此聯寫鄭谷口筆意，參入張遷碑意，奔放中有安穩，欹側多姿。

圖 6.11　張遷碑（局部）

圖 6.12 唐玄宗書《石台孝經》

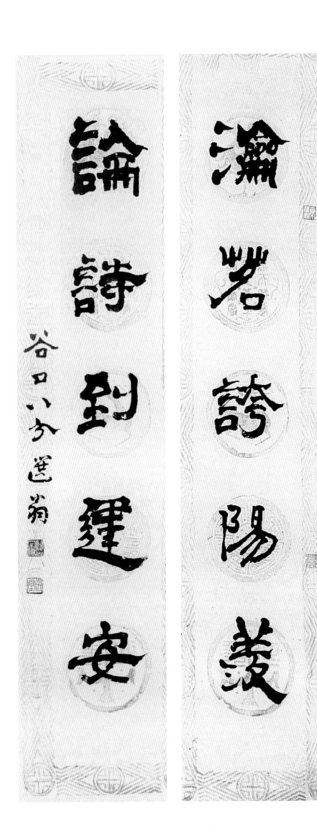

圖 6.13　饒宗頤書《鄭谷口
隸書五言聯》

水墨紙本
20 世紀 80 年代
234cm×53cm×2
香港大學饒宗頤學術館藏

【釋文】

瀹茗誇陽羨，
論詩到建安。
谷口八分，選翁。

⑨ 楷書雄強，結構天成。

　　楷書形體方正，規矩整齊，現在專指真書、正書。楷書之美在於博大雄強，結構天成。康有為稱魏體楷書有十美：「一曰魄力雄強；二曰氣象渾穆；三曰筆法跳躍；四曰點畫峻厚；五曰意態奇逸；六曰精神飛動；七曰興趣酣足；八曰骨

圖 6.14　顏真卿書《多寶塔》

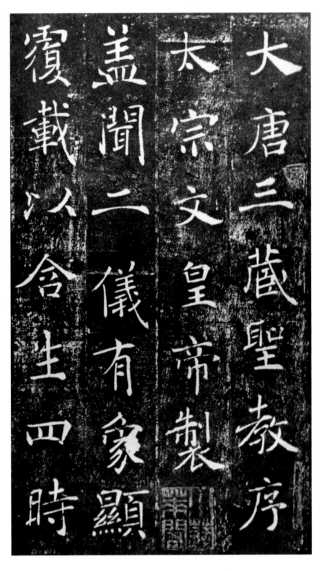

圖 6.15　褚遂良書《聖教序》（局部）

法洞達；九曰結構天成；十曰血肉豐美。」以顏真卿為代表的唐楷，莊嚴正大，茂密雄強，渾厚剛勁，形成了中國書法史上的另一座高峰。

如圖 6.14，顏真卿書《多寶塔》，字字渾厚剛勁，莊嚴正大。

如圖 6.15，褚遂良書《聖教序》，點畫結構，精緻微妙，骨法洞達。字與字、行與行間的布白，疏朗大氣，意態奇逸。

⑩ 行書瀟灑，遒媚勁健。

　　行書是介於楷書和草書之間的一種書體。行書之美在於靈動的氣勢和飛揚的神采。揮運瀟灑，筋脈相連，攲正相依，姿態橫生，是一種形質美與神采美相結合的書體。人們可以充分運用遒媚勁健的行書筆法，抒發各種各樣的情懷。歷史上的三大行書，就是通過行書書法抒情寫意的典範。天下第一行書《蘭亭序》，寫出了王羲之對人生的參悟和對自然的讚美，並且抒發了他憂傷而悲憤的心情。天下第二行書《祭侄文稿》，抒發了顏真卿因親人被敵人殺戮，頭顱懸掛城頭，那種悲憤、憂傷和難以抑制的激憤之情。天下第三大行書《黃州寒食詩帖》，是蘇東坡心情的一種自然流露，體現蘇東坡那種剛毅不屈、奮發向上、樂觀豁達的思想境界。

　　如圖 6.16，趙孟頫行書《臨定武蘭亭序》。趙孟頫在美術史上，既獲得高度讚揚，也遭到猛烈批評。讚揚者說：「上下五百年，縱橫一萬里，舉無此書」，「唐宋人皆不及也」。熊秉明評論說，趙孟頫是中國書法史上，最好的唯美主義代表。此帖精緻流美，圓轉流麗。

　　如圖 6.17，蘇軾的《黃州寒食詩帖》。熊秉明對這號稱天下第三行書的評論是「浩然聽筆，天真爛漫」。他說，宋人尚意，而在緣情傾向中，不走極端，不求激烈的悲觀，或冷峻的、超越的，在宋人中蘇軾是最好的代表。蘇軾所謂「天真爛漫是我師」，「浩然聽筆之所以」，點出了此帖的情調風格。

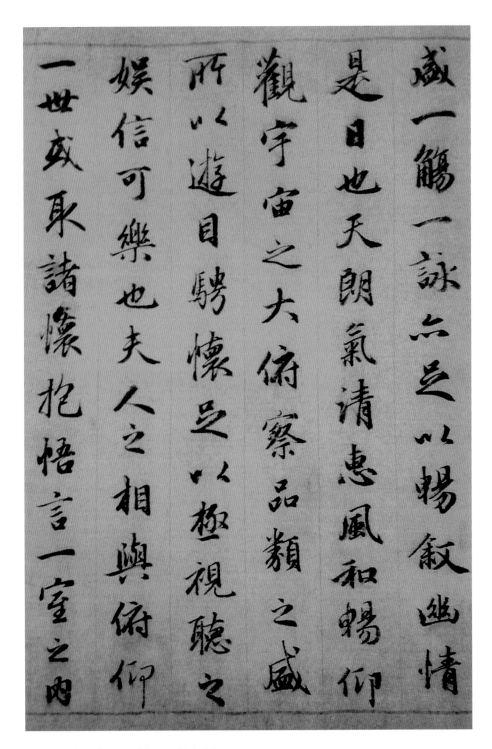

圖 6.16　趙孟頫行書《臨定武蘭亭序》

永和九年歲在癸丑暮春之初

于會稽山陰之蘭亭脩禊事

也羣賢畢至少長咸集此地

有峻領茂林脩竹又有清流激

端暎帶左右引以為流觴曲水

列坐其次雖無絲竹管弦之

崇山

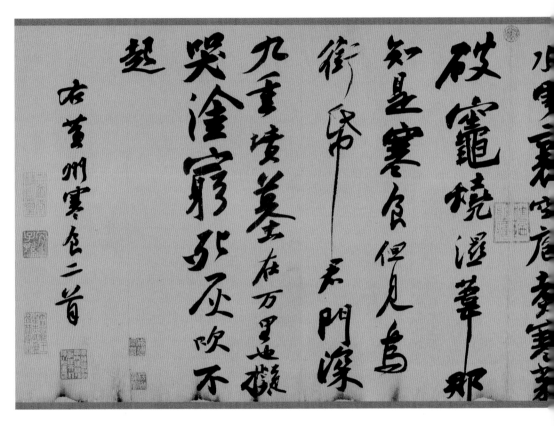

圖 6.17　蘇軾《黃州寒食詩帖》

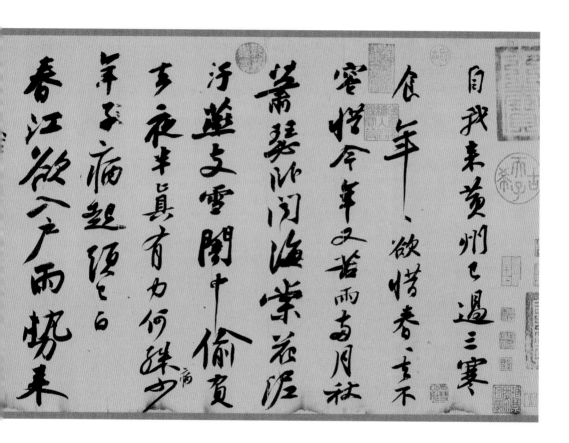

自我来黃州已過三寒

食年年欲惜春春去不

容惜今年又苦雨兩月秋

蕭瑟臥聞海棠花泥污

燕支雪闇中偷負

去夜半真有力何殊少

年子病起須已白

春江欲入戶雨勢來

⑪ 草書豪放，風捲雲舒。

　　草書形成於漢代，是由隸書簡化而來的。草書是在保存原字主要筆勢的基礎上，減省筆畫，改變行筆路徑，以求達到更美意境的一種字體。草書有章草、今草、狂草之分。草聖張芝（？－約 192）變章草為今草，字體奇形離合，數意兼包，神化自若，變化無窮。而王羲之《十七帖》，博採眾長，妍美豪放。懷素（737－799）《自敍帖》則字字欲仙，筆筆欲飛，圓轉之妙，宛若有神，如駿馬脫韁，風捲雲舒，氣勢萬千。草書成為人們抒發感情的重要載體。

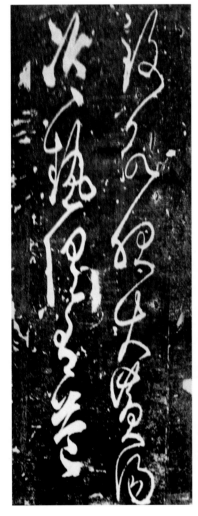
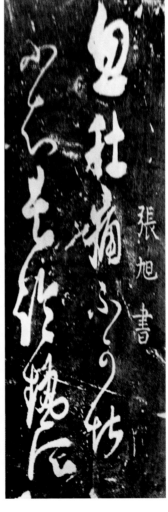

圖 6.18　張旭書
《肚痛帖》

　　如圖 6.18，張旭狂草《肚痛帖》，第一行楷草兼用，從第二行開始，一行以一筆寫成，如風捲雲舒。

　　如圖 6.19，懷素《自敍帖》中「界醉裏得真如」一行。熊秉明的品評是：懷素在開始寫這一行的時候，「未曾預料到能不能在一行中寫完此六個字。寫到『真』字時已近紙邊，但筆勢未盡，句意也未盡，『真如』兩個字也不宜拆散，於是把『如』字右移，延續了『真』字環回繚繞的動勢。『如』字扁縮而且逸出行列，不是預先策劃安排，正是懷素所謂『初不知』。看此帖的飛旋動勢，可以領會，『粉壁長廊數十間，興來小豁胸中氣』的心態」。

圖 6.19　懷素《自敍帖》（局部）

⑫ 開張歪斜，攲側之美。

　　就單字的形態而言，外形四面均勻，佈置謹嚴，是正書的一種莊嚴美；而中宮收斂，四面長筆展開，如輻射式的結構，是一種開張美。鄭道昭（455－516）的《雲峰山詩》以及黃庭堅的書體，就是這種美。另外，局部誇張，以歪斜姿態取勢，或變更偏旁位置，以形成奇姿，從而給人一種奇險峻拔的感覺，這是一種攲側之美。

　　如圖 6.22 鄭道昭的書體，就是一種開張美。圖 6.20 米芾的這幾個字，就是以歪斜姿態取勢，「轉」、「餌」、「為」、「對」則變更偏旁位置，以形成奇姿，給人一種奇險峻拔的感覺，這就是攲側之美。當然在書寫實踐中，還要與上下左右的環境相配合，才能攲側呼應，更加突顯峻拔之美。

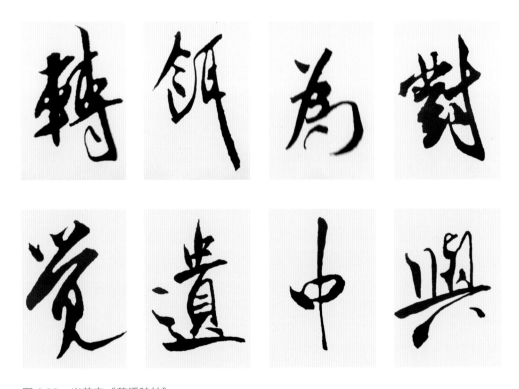

圖 6.20　米芾字《苕溪詩帖》

圖 6.21　饒宗頤書《古人世事魏晉簡七言聯》

水墨紙本
138×34cm×2
2008 年

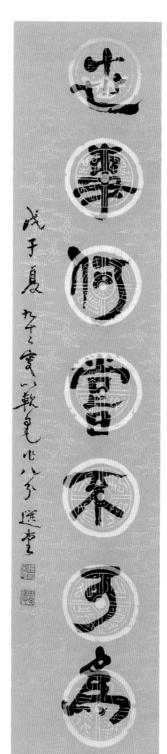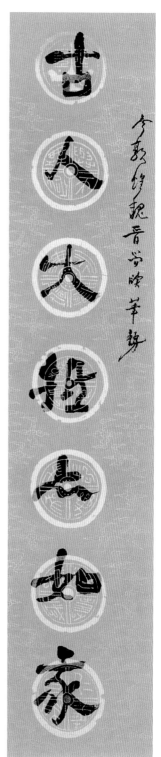

【釋文】

古人大抵亦如我，
世事何嘗不可為。
戊子夏，九十二叟以軟毫作八分。選堂。

圖 6.22　鄭道昭《鄭文公下碑》

｜按語

字如其人

孫中山

1903 年，章士釗（1881－1973）從友人處聽到了孫中山（1866－1925）的革命事跡，很受感動。當他看到孫中山的信札後發覺孫的字筆鋒雄健、意態橫絕、氣勢雄闊，倍感驚奇。他認定孫決非草莽英雄，日後必成大器，於是決定為他寫傳，並編譯出版了《大革命家孫逸仙》一書。在編譯過程中出現了筆誤，錯把孫的真名「孫文」與化名「中山樵」的兩個姓連在一起，寫成「孫中山」。書一出版，影響深遠，久而久之，筆誤的「孫中山」竟成了正式名字。（摘自《百年畫壇鈎沉》）

毛澤東

1910 年，毛澤東（1893－1976）考入湘鄉東山書院，學習之餘常臨王羲之《十七帖》和附近鳳凰寺所藏清代書法家蕭禮容碑，書法水平大有長進。在讀書期間他寫了一篇題為《宋襄公論》的文章，用工秀的小楷書寫，國文教員譚詠春在閱卷時批道：「視此君身有仙骨，寰視全宇，似黃河之水一瀉千里。」該文也被同學們譽為書法、文章「兩絕」。（摘自《百年畫壇鈎沉》）

附錄

附錄一　饒宗頤推薦的經典臨摹範本

（一）篆書

饒公説：

篆書是一切書之母，不從此門入者，筆不能舉，力不能貫，氣不能行。石濤論畫，起於一畫，書法之理，亦有同然。從篆書筆畫中訓練筆力，切不可忽。

1.《泰山刻石》
2.《石鼓文》
3. 李陽冰《三墳記》
4. 鄧石如揚州大明寺《心經碑》

（二）隸書

1.《好太王碑》
饒公説：

《好太王碑》整幅縱行，奇趣橫生，字與字間欹側顧盼，體現出一種韻律美。

2.《鄭文公下碑》

　　饒公說：

　　　　該碑為魏碑之雄。字正、篆、隸、楷情畢具。

3.《乙瑛碑》、《禮器碑》、《史晨碑》、《曹全碑》

（三）楷書

1. 王羲之《樂毅論》、《黃庭經》、《東方朔畫像贊》

　　饒公說：

　　　　王羲之書《太師箴》、《樂毅論》、《黃庭經》、《畫贊》，雖是小楷，但
　　氣魄豪雄，為歷代書評家所推崇。

2.《爨寶子碑》、《爨龍顏碑》

　　饒公說：

　　　　「二爨」用筆沉厚，別有一種古拙的意態。與「二王」兩者兼學，在「二
　　王」中求流麗，在「二爨」中求古拙，相資為用，方能達到蘇東坡所說的「剛
　　健含婀娜，端莊雜流麗」的藝術效果。

3. 褚遂良《陰符經》、《雁塔聖教序》

4. 顏真卿《顏勤禮碑》、《多寶塔碑》

5. 趙孟頫《妙嚴寺記》、《三門記》

（四）行書

1. 王羲之《蘭亭序》
2. 顏真卿《祭侄文稿》
3. 蘇軾《黃州寒食詩帖》
4. 趙孟頫《洛神賦》、《千字文》
5. 董其昌《前後赤壁賦》

　　饒公說：

　　　　明代後期的大師如董其昌、張瑞圖、王覺斯、傅青主、倪元璐、黃道周等的作品，都可供我們臨摹，主要是看每個人筆性相近於哪一種風格。

（五）草書

1. 王羲之《十七日帖》
2. 王獻之《中秋帖》、《地黃湯帖》
3. 懷素的《自敍帖》
4. 傅山草書《李白杜甫孟浩然詩冊》

圖 7.1　饒宗頤書《動念當思其所以
居心不可有然而》聯

水墨紙本
138cm×34cm×2
2012 年

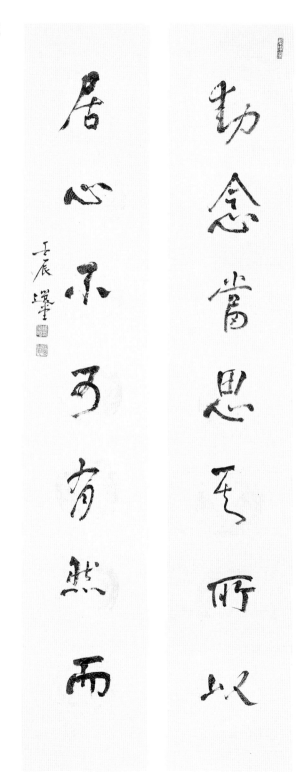

【釋文】

動念當思其所以，
居心不可有然而。
壬辰選堂。

附錄二　中國夢當有文化作為

饒宗頤

．

21 世紀是我們國家踏上「文藝復興」的新時代，中華文明再次展露了興盛的端倪。我們既要放開心胸，也要反求諸己，才能在文化上有一番「大作為」，不斷靠近古人所言「天人爭挽留」的理想境界。

2001 年，我在北京大學的一次演講上預期，21 世紀是我們國家踏上「文藝復興」的新時代。而今，進入新世紀第二個 10 年，我對此更加充滿信心。

現在都在說「中國夢」，作為一個文化研究者，我的夢想就是中華文化的復興。文化復興是民族復興的題中之義，甚至在相當意義上說，民族的復興即是文化的復興。「天行健，君子以自強不息。」我們的文明，是世界上唯一沒有中斷過的古老文明。儘管在近代以後中國飽經滄桑，但歷史輾轉至今，中華文明再次展露了興盛的端倪。

推動文化的復興，我輩的使命是什麼？我以為，21 世紀是重新整理古籍和有選擇地重拾傳統道德與文化的時代，當此之時，應當重新塑造我們的「新經學」。我們的哲學史，由子學時代進入經學時代，經學幾乎貫徹了漢以後的整部歷史。但五四運動以來，把經學納入史學，只作史料看待，未免可惜，也將經學的現實意義降到了最低。現在許多簡帛記錄紛紛出土，過去自宋迄清的學人千方百計求索夢想不到的東西，而今正如蘇軾所說「大千在掌握」。我們應該如何善加運用，重新制訂新時代的「經學」，並以之為一把鑰匙，開啟和光大傳統文化的寶藏？長期研究中，我深深感到，經書凝結着我們民族文化之精華，是國民思維模式、知識涵蘊的基礎，是先哲道德關懷與睿智的核心精義、不廢江河的論著。重新認

識經書的價值，在當前有着重要的現實意義。甚至說，這應是中華文化復興的重要立足點。

「經」的重要性自不待言。因為它講的是常道，樹立起真理標準，去衡量行事的正確與否，取古典的精華，用篤實的科學理解，使人的生活與自然相協調，使人與人之間的關係臻於和諧的境界。經的內容，不講空頭支票式的人類學，而是實際受用有長遠教育意義的人智學。

「經」對現代社會依然很有積極作用。漢人比《五經》為五常，《漢書‧藝文志》更把《樂》列在前茅，樂以致和，所謂「保合太和」、「致中和，天地位焉，萬物育焉」，「和」表現了中國文化的最高理想。五常是很平常的道理，是講人與人之間互相親愛、互相敬重、團結群眾、促進文明的總原則。在科技發達、社會巨變的時代，如何不使人淪為物質的俘虜，如何走出價值觀的迷陣，求索古人的智慧，應能收獲不少有益啟示。

西方的文藝復興運動，正是發軔於對古典的重新發掘與認識，通過對古代文明的研究，為人類知識帶來極大的啟迪，從而刷新人們對整個世界的認知。我國近半世紀以來地下出土文物的總和，比較西方文藝復興以來考古所得的成績，可相匹敵。令人感覺到有另外一個地下的中國——一個在文化上鮮活而又厚重的古國。對此，我們不是要全單照收，而應推陳出新，與現代接軌，把前人保留在歷史記憶中的生命點滴和寶貴經歷的膏腴，給予新的詮釋。這正是文化的生命力所在。

20 世紀 60 年代，我的好友法國人戴密微先生多次說，他很後悔花去太多精力於佛學，他發覺中國文學資產的豐富，世界上罕有可與倫比。現在是科技引領的時代，但人文科學更是重任在肩。老友季羨林先生，生前倡導他的天人合一觀。以我的淺陋，很想為季老的學說增加一小小腳注。我認為「天人合一」不妨說成「天人互益」。一切的事業，要從益人而不損人的原則出發，並以此為歸宿。當今時代，「人」的學問比「物」的學問更關鍵，也更費思量。

作為一個中國人，自大與自貶都是不必要的。文化的復興，沒有「自覺」、「自尊」、「自信」這三個基點立不住，沒有「求是」、「求真」、「求正」這三大歷程上不去。我們既要放開心胸，也要反求諸己，才能在文化上有一番「大作為」，不斷靠近古人所言「天人爭挽留」的理想境界。

鄭煒明博士整理

原載《人民日報》2013 年 7 月 5 日 5 版

附錄三　參考書目

王國華：《書法六問——饒宗頤談中國書法》，香港：香港天地圖書有限公司，
　　2012。

《王羲之蘭亭序》（水寫帖），長沙：湖南美術出版社，2003。

池田大作、饒宗頤、孫立川：《文化藝術之旅：鼎談集》，香港：香港天地圖書有
　　限公司，2009。

老城：《中國書法經典》，天津：百花文藝出版社，2010。

何玉璋編著：《聖教序臨寫指南》，北京：人民美術出版社，2005。

沈尹默：《學書有法：沈尹默講書法》，北京：中華書局，2006。

沈建華編：《饒宗頤新出土文獻論證》，上海：上海古籍出版社，2005。

周汝昌著，周倫玲編：《永字八法》，桂林：廣西師範大學出版社，2006。

故宮博物院編：《陶鑄古今》，北京：故宮博物院，2012。

施議對編彙：《文學與神明：饒宗頤訪談錄》，香港：三聯書店（香港）有限公司，
　　2010。

斯舜威：《百年畫壇鈎沉》，上海：東方出版中心，2008。

熊秉明：《中國書法理論體系》，台北：雄獅圖書股份有限公司，1999。

潘運告編注：《中國歷代書論選》（上、下），長沙：湖南美術出版社，2007。

饒宗頤：《意會中西：饒宗頤捐贈藝博館書畫作品集》，澳門：澳門藝術博物館，
　　2011。

饒宗頤：《饒宗頤二十世紀學術文集》卷一《史溯》、卷二《甲骨》（上、中，下）、卷三《簡帛學》、卷五《宗教學》、卷八《敦煌學》（上、下）、卷十三《藝術》（上、下），北京：中國人民大學出版社，2002。

饒宗頤：《饒宗頤藝術創作彙集》（12 冊），香港：香港大學饒宗頤學術館，2006。

饒宗頤：《饒宗頤書道創作彙集》（12 冊），香港：香港大學饒宗頤學術館，2012。

饒宗頤主編：《華學》，上海：上海古籍出版社，2008。

饒宗頤著，鄧偉雄編撰：《莫高餘馥：饒宗頤敦煌書畫藝術》，香港：香港大學饒宗頤學術館、敦煌：敦煌研究院，2010。

饒宗頤著，鄧偉雄主編：《心通造化：一個學者畫家眼中的寰宇景象》，（澳洲）荷巴特：塔斯曼尼亞博物美術館、香港：香港大學饒宗頤學術館，2009。

責任編輯：陳小歡
封面設計：李婧琳
版式設計：黎品先
排　　版：黎品先
印　　務：劉漢舉

書法四字經：
跟饒宗頤學書法

□
編纂
王國華

□
出版
中華書局（香港）有限公司
香港北角英皇道 499 號北角工業大廈一樓 B
電話：（852）2137 2338　傳真：（852）2713 8202
電子郵件：info@chunghwabook.com.hk
網址：http://www.chunghwabook.com.hk

□
發行
香港聯合書刊物流有限公司
香港新界大埔汀麗路 36 號
中華商務印刷大廈 3 字樓
電話：（852）2150 2100　傳真：（852）2407 3062
電子郵件：info@suplogistics.com.hk

□
印刷
美雅印刷製本有限公司
香港觀塘榮業街 6 號 海濱工業大廈 4 樓 A 室

□
版次
2017 年 4 月修訂版
© 2017 中華書局（香港）有限公司

□
規格
大 16 開（260 mm×175 mm）

□
ISBN：978-988-8463-62-6